U0073029

20天掌握 人體速寫 速成班

Croquis

美術教師的 5分鐘

速繪帳

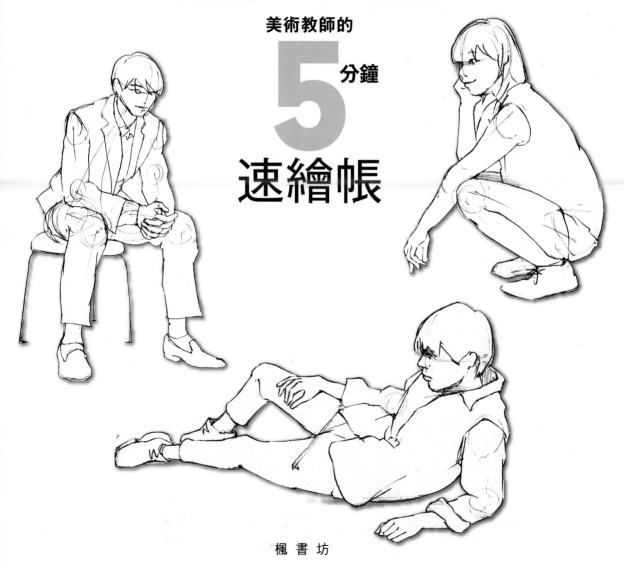

楓書坊

Q 什麼是速寫？

本書專為喜歡動畫、漫畫、插畫、人物角色，想要將圖畫得更好的人，編排成20天自學速寫基礎的形式。希望各位都能透過反覆練習本書的課題，提升速寫所需的6種能力（參照P.4～5）、隨時更新自己的最佳實力。

速寫是在1分鐘～5分鐘左右的短時間內，練習瞬間掌握對象特徵的速繪作品。正因為時間很短，才能掌握對象身上最重要的線條。如果拉長作畫時間，就會變得像素描一樣仔細觀察、試圖詳細畫出明暗和質感了。由於速寫不能花太多時間，所以只

能讓鉛筆滑在紙上勾勒線條。**用雙眼瞬間辨識，用大腦正確捕捉，用手快速作畫**。這正是最適合訓練身體記憶的方法。

這這個方法對於不會畫圖的人來說，效果特別好。即使只能撥出半小時也好，各位不妨先試著每天安排練習速寫的時間。雖說畫技並不是一朝一夕就能練成，但只要每天持續不懈地練習速寫，完成的作品就一定會越來越進步，接著就能逐漸練到不論是5分鐘、還是3分鐘的限時，也都能畫出水準幾乎相同的作品。

A 短時間捕捉外形、快速作畫的訓練

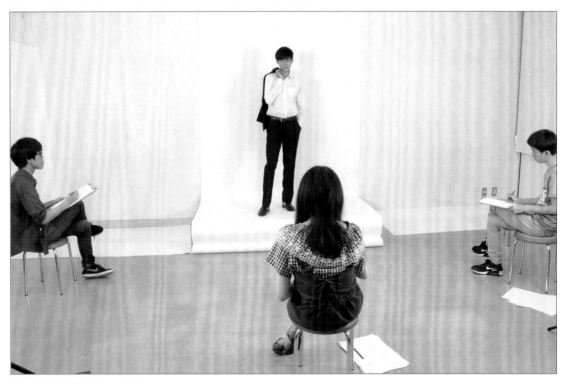

需要準備的有6B鉛筆、B4影印紙、
軟橡皮擦、碼表

● 花5分鐘觀察對象並作畫。

● 花5分鐘反覆練習，直到可以快速畫完以後，
　再慢慢從5分→3分→1分縮短時間練習。

設定好碼表，徹底用完5分鐘的時間、按4道程序作畫

Watch
❶觀察

Draw
❷作畫

Rewatch
❸檢查

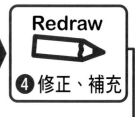

Redraw
❹修正、補充

試著花5分鐘畫好幾張圖，體會5分鐘有多快，或是有
多慢，讓身體記住時間的感覺，練習到可以在5分鐘內
畫完。

畫完一張再翻下一張紙來畫，等到已經習慣以後，就
算是3分鐘也能畫到某種程度，因此可以用5分、3
分、2分、1分的方式，慢慢縮短時間練習。

Q 速寫可以培養什麼能力？

畫圖講求的能力就是「**速度和品質**」，而這些可以透過「**量**」來提升。反覆練習速寫，能夠鍛鍊短時間的觀察力和描繪力，磨練出6種能力，構成包含速度、品質、量的綜合力。這6種能力互有關聯讓6個互相輔助的車輪向前滾動，可以鍛鍊作為軸心的速度、品質、量的綜合力，提升畫技。

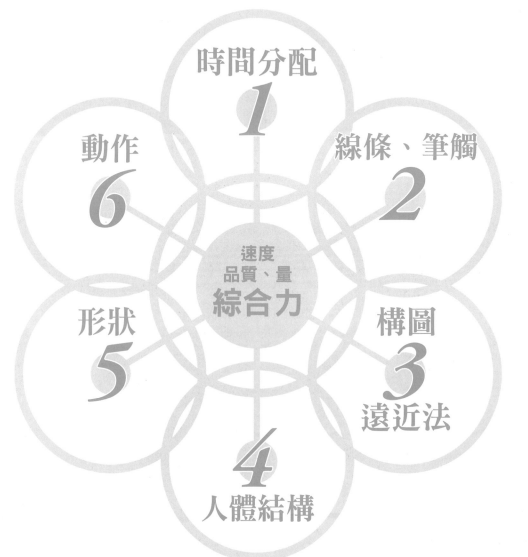

時間分配 1
線條、筆觸 2
構圖 3
遠近法
人體結構 4
形狀 5
動作 6

速度、品質、量
綜合力

A 鍛鍊在短時間內的觀察力和描繪力，

每日30分 只要不斷練習速寫
久而久之就會越來越進步

第1次　　　　　　　第2次　　　　　　　第3次　　　　第4次

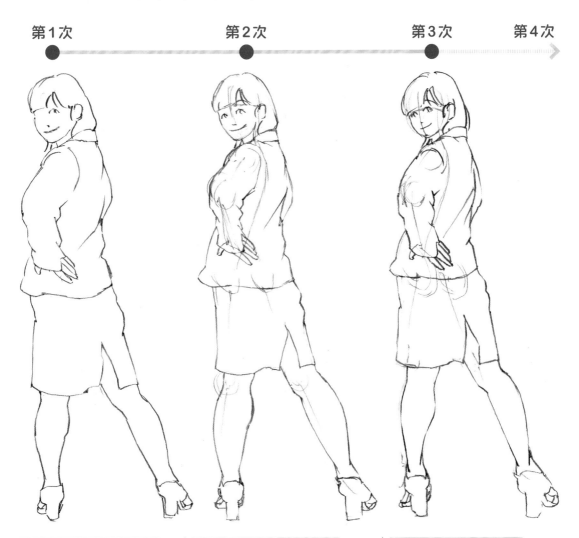

還差一點！★★★☆☆

第1次通常會花大把心思畫出外觀的輪廓線，結果花太多時間，導致無法畫出細節。線條比較單調，沒有畫出立體感和分量感。

進步很多了 ★★★★☆

第2次運用輔助線來掌握骨架重點，組織人體結構再畫出來，所以能畫得比第1次更快。立體感和分量感也都表現出來了。

畫得很棒 ★★★★★

第3次已經可以預留最後1分鐘的時間來檢查、描繪細節。主線條顯得更清楚，線條的流向也能夠畫出適當的起伏。

提升速度、品質、量的綜合力

本書的目的和使用方法

本書的編排是1天花30分鐘做1道課題、以20天為一個循環的訓練,以學習速寫的基礎、提高速繪力。現在也可以馬上準備好速寫用具,按照以下1~4的步驟開始練習。完成每天的課題、勾選自我評量表,注意需要改善的地方,不斷反覆練習,就會慢慢進步了。隨時選出自己當下表現最好的圖畫作品、更新自己的實力水準,也有助於提高自己的審美眼光。

1日1課題30分鐘×20日的速寫速成課

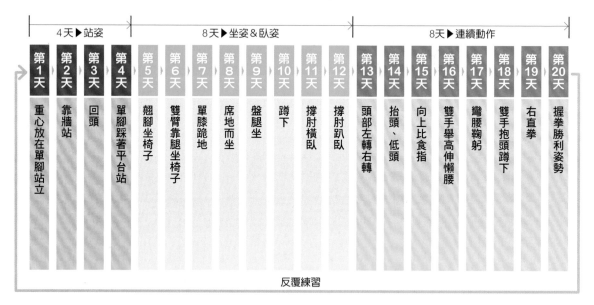

4天▶站姿				8天▶坐姿&臥姿								8天▶連續動作							
第1天	第2天	第3天	第4天	第5天	第6天	第7天	第8天	第9天	第10天	第11天	第12天	第13天	第14天	第15天	第16天	第17天	第18天	第19天	第20天
重心放在單腳站立	靠牆站	回頭	單腳踩著平台站	翹腳坐椅子	雙臂靠腿坐椅子	單膝跪地	席地而坐	盤腿坐	蹲下	撐肘橫臥	撐肘趴臥	頭部左轉右轉	抬頭、低頭	向上比食指	雙手舉高伸懶腰	彎腰鞠躬	雙手抱頭蹲下	右直拳	握拳勝利姿勢

反覆練習

 ## 準備好後花5分鐘作畫

完整攤開本日練習課題的照片頁面,書本兩側用夾子固定好、靠在牆上,擺在和自己的視線正面垂直的位置。準備2~3支6B鉛筆、軟橡皮擦、B4影印紙等用具,全部放在伸手就能拿到的地方,設定好5分鐘的碼表,開始速寫!

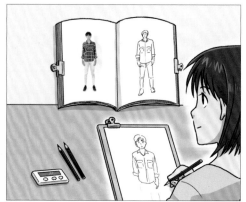

20道課題分配成1日1課題30分鐘×20

2 對照書上的照片和圖畫

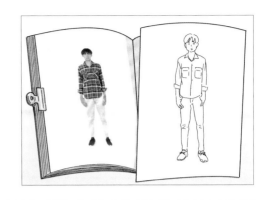

本日課題的速寫全部畫完以後,將書上的照片和自己畫的圖擺在一起,從遠處客觀比對一下,自行審視哪裡畫對了、哪裡畫得不一樣,來回比對找出照片和圖畫的誤差。照片和圖畫的誤差容許範圍大概是20%以內。

人類在主觀上都會以為自己畫的圖比較精美。對比照片和圖畫的好處是可以拋開主觀,從客觀的角度審視誤差。由於人是靠肉眼觀察作畫,所以一定會產生誤差。

雖然速寫的目標並不是畫出和照片一模一樣的圖畫,但要是誤差太大,兩者看起來就完全不一樣了,因此作畫時最好還是要注意將誤差控制在20%以內。

3 填寫自我評量表

▶ **P. 8-11**(計分範例參照 P. 46 和 P. 156)

要填寫本書P.8~11的「自我評量表」,認識自己的畫技程度。在紙張背面寫下日後想要改善的項目,下次練習前先回顧檢視上一次的作品,找出需要改善的地方並開始練習。

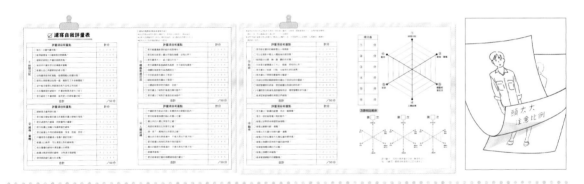

4 選出畫得比較好的圖、收進檔案夾

將第1次的速寫作品全部收進檔案夾。第2次畫完後,與第1次的作品互相比較,選出畫得比較好的作品、收進檔案夾。第2次以後,也一樣選出畫得較好的作品收起來。不斷重複這個選拔、歸檔的作業,就能隨時更新展現自己最佳實力的作品。

天,反覆練習、更新自己的最佳實力

 速寫自我評量表

評量項目和重點	計分
☐ 能在5分鐘內畫完嗎？	1　2　3　4　5
☐ 能預留最後1分鐘檢查的時間嗎？	1　2　3　4　5
☐ 觀察的時間比作畫的時間長嗎？	1　2　3　4　5
☐ 能按照作畫前想好的構圖來畫嗎？	1　2　3　4　5
☐ 能畫出自己所觀察到的樣子嗎？	1　2　3　4　5
☐ 沒有畫得很匆忙雜亂、能慢慢細心地畫好嗎？	1　2　3　4　5
☐ 是否心思都專注在同一處，導致花了太多時間呢？	1　2　3　4　5
☐ 途中能否發現比例錯誤的地方並修正完成呢？	1　2　3　4　5
☐ 在反覆練習的過程中，作畫速度是否提升了呢？	1　2　3　4　5
☐ 是否縮短了作畫時間、能用更少的線條畫好呢？	1　2　3　4　5
合計	／50分

（①時間分配）

評量項目和重點	計分
☐ 線條是否畫得夠生動？	1　2　3　4　5
☐ 是否能改變鉛筆的握法和筆壓來畫出線條的強弱？	1　2　3　4　5
☐ 是否過度用力握筆、把線畫得太僵硬？	1　2　3　4　5
☐ 是否能畫出流暢又有韻律感的線條？	1　2　3　4　5
☐ 是否能畫出不同的線條種類（深淺、粗細、長短）？	1　2　3　4　5
☐ 作畫時是否儘量減少堆疊大量的短線？	1　2　3　4　5
☐ 能畫出比較長、可以清楚比對的線條嗎？	1　2　3　4　5
☐ 能在重疊的線條中清楚畫出主線嗎？	1　2　3　4　5
☐ 能畫出簡潔明瞭的線條、沒有過多雜線嗎？	1　2　3　4　5
☐ 會用輔助線勾勒出形狀嗎？	1　2　3　4　5
合計	／50分

（②線條、筆觸）

●這是將提高速寫所需的6種能力，各列出10個項目、做成量表。

●比較本書課題的照片和自己畫好的速寫，依5階段的評價自行計分。

●最初先以2為中間值開始計分即可。

評量項目和重點		計分
③ 構圖和遠近法	□ 是否能畫滿紙張的縱向或是橫向？	1　2　3　4　5
	□ 是否能在紙張上畫出完整的身體、沒有出界？	1　2　3　4　5
	□ 是否畫得太小、紙上留白太多？	1　2　3　4　5
	□ 是否確實將垂直線視為高度、水平線視為廣度？	1　2　3　4　5
	□ 身體的角度是否與透視吻合？	1　2　3　4　5
	□ 手的前後是否畫出了景深？	1　2　3　4　5
	□ 腳的前後是否畫出了景深？	1　2　3　4　5
	□ 立體感和景深是否偏移、扭曲？	1　2　3　4　5
	□ 是否畫出了相對於垂直的橫向動作？	1　2　3　4　5
	□ 是否畫出了相對於垂直的前後動作？	1　2　3　4　5
合計		╱50分

評量項目和重點		計分
④ 人體結構	□ 作畫時是否能從衣服上和體表找出骨骼和肌肉？	1　2　3　4　5
	□ 是否能掌握身體的軸心和重心位置？	1　2　3　4　5
	□ 畫出來的人體比例是否正確？	1　2　3　4　5
	□ 高度和寬度的比例是否正確？	1　2　3　4　5
	□ 頭＜腋下＜肩寬的比例是否正確？	1　2　3　4　5
	□ 畫出的手是否長度適中，不會太長也不會太短？	1　2　3　4　5
	□ 是否能畫出拇指和其他手指的區別？	1　2　3　4　5
	□ 畫出的腿是否長度適中，不會太長也不會太短？	1　2　3　4　5
	□ 臉畫得像嗎？	1　2　3　4　5
	□ 是否能掌握衣服和身體連接處的畫法？	1　2　3　4　5
合計		╱50分

- 速寫原本的目的是掌握和表現出⑤形狀和⑥動作，但如果一開始就講求⑤⑥，前幾項就會變得敷衍了事，所以建議最初先專注於①②③④比較好。
- 這些評量的重點主要是提醒自己應該注意哪些方面。平常就要注意這幾點、反覆練習，漸漸培養出綜合實力。

	評量項目和重點	計分
⑤形狀	☐ 是否能從畫好的輪廓看出人物剪影？	1 2 3 4 5
	☐ 可以從剪影中看出人體前後的差別嗎？	1 2 3 4 5
	☐ 能夠區分出肩、胸、腹、腰的形狀嗎？	1 2 3 4 5
	☐ 形狀是否確實畫出了大小、粗細、長短的比例？	1 2 3 4 5
	☐ 是否畫出了膨脹、凹陷、尖銳等形狀的差異？	1 2 3 4 5
	☐ 是否畫出了厚度和重量等分量感？	1 2 3 4 5
	☐ 各部位封閉的輪廓線是否畫出了該部位的分量感？	1 2 3 4 5
	☐ 捕捉整體的形狀後，是否能畫出各部位的形狀？	1 2 3 4 5
	☐ 作畫時是否能避免過度觀察局部、導致整體形狀失衡？	1 2 3 4 5
	☐ 能清楚掌握身體和背景的界線嗎？	1 2 3 4 5
合計		**／50分**

	評量項目和重點	計分
⑥動作	☐ 是否畫出了動畫的感覺、而非一幅靜畫？	1 2 3 4 5
	☐ 是否一眼就能看懂人物的動作？	1 2 3 4 5
	☐ 能看出姿勢是前傾還是後傾嗎？	1 2 3 4 5
	☐ 能看出臉朝向哪一邊嗎？	1 2 3 4 5
	☐ 能看出左右腳分別朝向哪一邊嗎？	1 2 3 4 5
	☐ 能看出手的位置和左右肩位置的關係嗎？	1 2 3 4 5
	☐ 能看出身體的屈伸和手腳的屈伸嗎？	1 2 3 4 5
	☐ 能掌握身體扭轉的方式嗎？	1 2 3 4 5
	☐ 能看出身體的伸縮嗎？	1 2 3 4 5
	☐ 能掌握連續動作的關聯嗎？	1 2 3 4 5
合計		**／50分**

得分表	
①	分
②	分
③	分
④	分
⑤	分
⑥	分

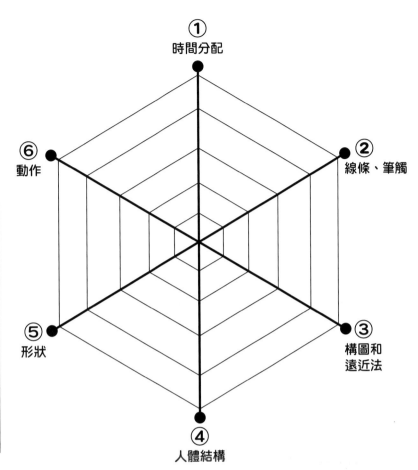

次數和比較表

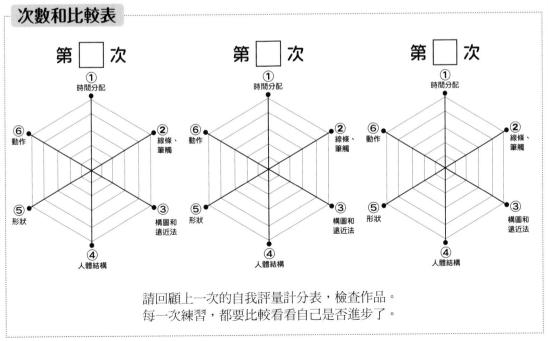

請回顧上一次的自我評量計分表,檢查作品。
每一次練習,都要比較看看自己是否進步了。

目 錄

第1章 鍛鍊6種能力
速寫的基礎和進步方法 15

第2章 1天30分 × 20天
速寫速成訓練 49

本書是以模特兒的身體為基準來標示左右方向。

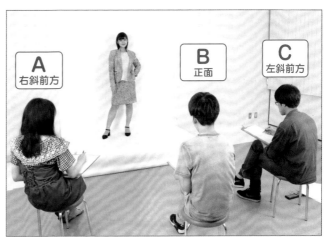

Illust Gallery

●金井思

●美濃部小百合

●清水麻紀子

●松もくば

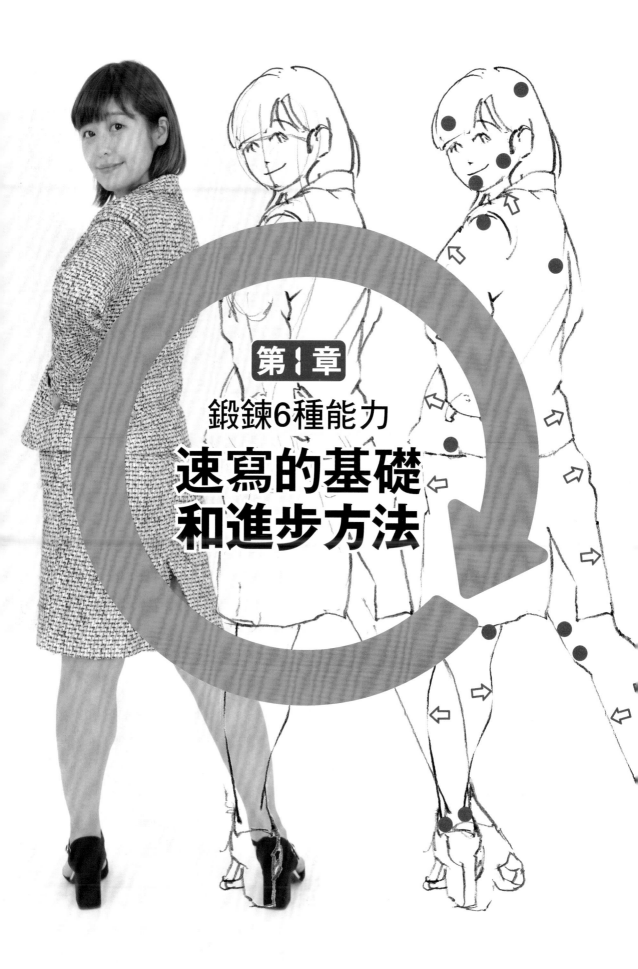

第1章

鍛鍊6種能力

速寫的基礎
和進步方法

● 1.1 準備工具

速寫需要使用的工具，一般來說並不像素描那麼多，因此若能在一開始先準備好，如此便有助於後續的練習更有效率，也能得到更好的練習成果。即使工具很少，建議大家也要準備齊全，並且事先熟記使用的方法。

首先介紹適合反覆練習「在固定時間內畫出人物全身像」的工具。

① B4影印紙（事先購買一包500張）
② 6B鉛筆（多支）
③ 軟橡皮擦
④ 碼表

基本工具有這4種，另外再加上美工刀、畫板、夾子，慢慢熟悉怎麼使用就好。

●夾子（大）

夾住固定紙張和畫板。選擇夾口寬度約65mm的夾子，才能確實固定。

●B4影印紙

購買一包500張，抽出5～20張疊在畫板上，用夾子固定。

●畫板

用來固定紙張的墊板兼畫板。要準備尺寸比B4稍大一點的畫板，厚的膠合板也OK。

●6B鉛筆和美工刀

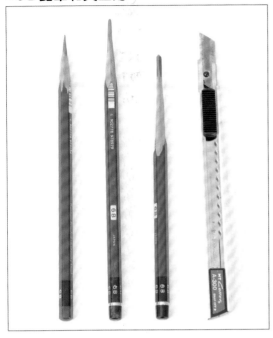

鉛筆盡可能使用柔軟的深色鉛筆（建議6B）。最好隨時備妥2～3支削到露出長筆芯的鉛筆。

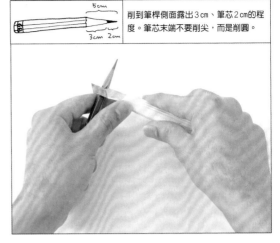

削到筆桿側面露出3cm、筆芯2cm的程度。筆芯末端不要削尖，而是削圓。

速寫時，會充分運用筆芯的末端和側面，畫出不同粗細的線條。但是，用削鉛筆機削出的鉛筆，筆芯都太短，側面呈圓椎形，不適合用來速寫。所以要用美工刀削出傾斜形，露出長長的筆芯。左手拇指按在美工刀上，以右手為軸心來削鉛筆。記住並熟悉削鉛筆的方法非常重要，削鉛筆的時間也可以訓練提升專注力。

●軟橡皮擦

軟橡皮擦是必需品。普通橡皮擦會將線條完全擦掉，但軟橡皮擦是將線條擦淡、留下淡淡的痕跡，能夠以這個痕跡為準，畫上正式的主線條。

●碼表

碼表是用來設定速寫的限制時間、響起鬧鈴。另外還有一種叫作「間隔計時器」，可以在指定的時間間隔響起鬧鈴。

◉1.2 鉛筆的握法和用法

與紙張拉開距離、端正姿勢作畫

最重要的是畫圖的姿勢要恰到好處、頭要與紙張拉開距離。注意不要駝背向前傾。畫家之所以經常使用畫架，就是為了從遠處一邊比對一邊作畫。要端正姿勢、挺直背肌，擺出容易遠眺的姿態，拿起鉛筆吧。

最好能輕輕握住6B的深色鉛筆，用筆芯在紙上拂過的感覺勾勒出形狀，不過應該很多人在剛起步時，握筆的手還是會忍不住僵硬起來，導致筆壓過強。這只能慢慢習慣，久了自然就能隨意畫出柔和的線條了。

改變鉛筆握法、畫出線條變化

鉛筆的握法有❶橫拍握法和❷一般握法。可以藉由更換其中一種握法，或是將鉛筆立起、倒下，畫出線條的深淺、粗細、長短變化。

❶橫拍握法

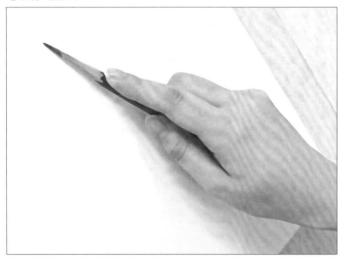

這是用桌球的橫拍握法，或硬式網球的球拍握法來握筆作畫的方法。這個握法可以讓你遠離紙張、看清整體再畫，所以適合用在素描等畫大範圍畫面的時候。這個握法很難用前傾的姿勢畫圖，剛好可以端正姿勢作畫。不過缺點是在畫細節時，手部不易轉動。一般握法和橫拍握法都需要妥善分別運用。

●讓鉛筆倒下、用筆芯側面畫線

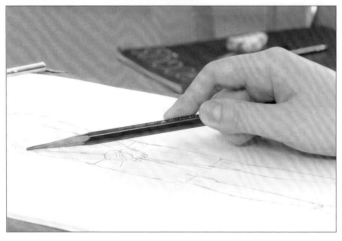

在作畫的過程中，觀察模特兒摸索外形或是打量整體時，適合用橫拍握法，讓鉛筆稍微倒向紙面、輕輕地畫。筆芯側面要削出稜角，以便用這個稜角畫出稍寬的線條。這個畫法不僅可以畫出細線，也能畫出有寬度的線，而且修正形狀的效率也會比較快。希望各位都能試試看，讓更多人都學會活用這個畫法。

❷ 一般握法

這是用最普遍的握筆手勢來作畫的方法。這個方法適用於描繪細節，能以細膩的感覺勾勒出形狀。缺點是只能在手腕的活動範圍內作畫，在稍微大一點的畫面上，可以輕易畫出簡單的小圓弧，會不小心用力過猛。

● 立起鉛筆、用筆芯尖端畫線

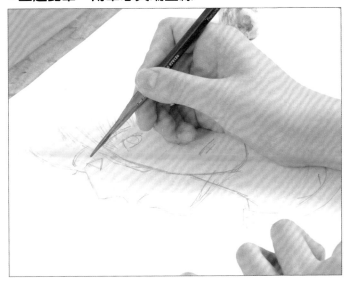

暫且勾勒出大致的形狀後，需要更進一步畫出精準的形狀，或是要畫出確切的細節時，要從橫拍握法改成一般握法，讓鉛筆立起來、用筆芯尖端畫線。這樣可以一筆畫好主線。雖然效果因人而異，不過這個握法有時會不小心畫出太用力、無法修正的厚重線條，所以一定要注意放鬆握筆的力道來畫。要溫柔細心地善用這個握法。

Point ▷ 軟橡皮擦的用法

不擦掉畫好的線、而是陸續疊畫線條的作法，是從很久以前流傳下來的慣例，但如果你就是不喜歡保留這些線條的話，建議不要用橡皮擦（會完全擦乾淨的擦布），而是改用軟橡皮擦（不會完全擦乾淨、會留下淡淡筆跡的擦布）。軟橡皮擦的用法是「不摩擦，以用力按壓的方式淡化筆跡」。沾滿筆芯墨粉的那一面，只要揉一揉、露出乾淨的部分，就可以繼續使用。軟橡皮擦也有修正功能，可以依照淡化的線條重新畫好線，方便繼續往下畫。

●1.3 鍛鍊6種能力 ① 時間分配

▌5分鐘作畫的注意事項

速寫的時間限制帶有訓練的含義。剛開始先以5分鐘為基本，不斷反覆練習。拳擊1回合是3分鐘，所以選手會讓身體深刻銘記3分鐘的感覺；速寫也是同理，讓身體逐漸感受到5分鐘有多麼短，抑或是多麼長，這才是學習的捷徑。

那麼，在這5分鐘內，我們應該注意什麼呢？首先是不要慌張，鎮定一點，心一急就會亂事。5分鐘其實比你想像中的還要長。只要好好思考以下這4道程序的時間分配、好好按順序畫下去，即使畫得慢，也一定能在5分鐘內畫完。

▌為4道程序分配時間作畫

速寫的樂趣在於如何有效分配5分鐘的時間、是否能夠畫完，與素描截然不同。❶觀察→❷作畫→❸檢查→❹修正、補充這4道程序是速寫的基本。大略觀察作畫的對象，慢慢勾出形狀，放鬆力道、畫出輪廓線。途中找出需要檢查的地方，逐步修正並畫得更細緻。即使在時限內還有餘力（提早畫完），也要盡可能嘗試修正、繼續畫到時間用完為止。一開始就挑戰用完所有時間，才能養成檢查的習慣，有助於提升實力。在這個過程中，你會從5分鐘才能畫完，漸漸變成3分鐘就能畫完，所以要儘量多多練習。

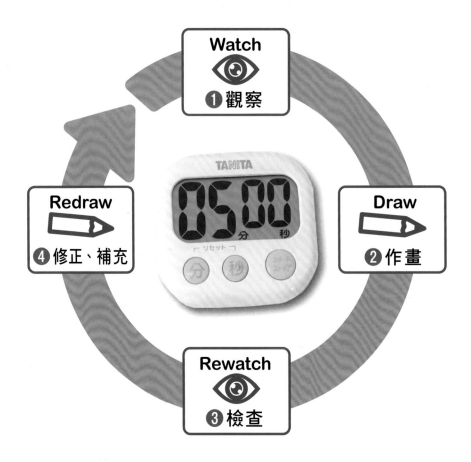

4道程序與時間分配的基準（範例）

Watch

① 觀察

大略觀察、捕捉形狀

- 捕捉人物的輪廓剪影
- 掌握空間、捕捉立體感
- 捕捉姿勢的特徵和動作
- 捕捉人體的結構和骨架重點
- 推敲隱藏在另一面、看不見的肩膀、手臂、腿等部位的連接方式

> 開始！

> **05 分 00 秒**

① 觀察
② 作畫

大略觀察，畫出輔助線、測量比例和傾斜程度，逐漸勾勒出全身的形狀。

Draw

② 作畫

大致畫完整體後再描繪細節

- 初學者要畫輔助線，測量比例和傾斜程度並作畫
- 依肩膀→腋下→腰→腿→手的順序畫出身體的形狀，最後再畫頭
- 以長線連接的方式，用最少的線條數量作畫
- 綜觀整體後，再描繪細節

> 還有3分！

> **03 分 00 秒**

① 觀察
② 作畫
③ 檢查
④ 修正、補充

重複4道程序，補充、修正細節。

Rewatch

③ 檢查

比對檢查，找出需要修正、補充的地方

- 比較整體，檢查局部
- 比較模特兒的剪影和輪廓線
- 檢查人體比例和左右的比例
- 檢查軸心和重心
- 檢查景深和傾斜程度
- 檢查重疊的線條，選出主線

> 還有1分！

> **01 分 00 秒**

Redraw

④ 修正、補充

修正、補充

- 修正偏移的部分
- 擦除多餘的線條
- 加強太淡的線條，增加線條的強弱變化
- 補畫表現形狀的線條
- 補畫衣服的皺褶
- 補畫手指和腳趾
- 補畫可增添作品魅力的重點

③ 檢查
④ 修正、補充

最後完稿。

> 結束！

> **00 分 00 秒**

●1.4 鍛鍊6種能力 2 線條、筆觸

■ 活用筆觸的表現

　所謂的「筆觸」（touch），是筆致、筆調、運筆的意思。筆觸會因為作畫者的鉛筆握法、動法，以及施加筆壓的方法而千變萬化，孕育出多采多姿的線條。刻意練習操作筆觸，活用筆觸的變化，就能畫出表現豐富的速寫作品。

　筆觸富有變化，可以表現出❶形狀 ❷動作。比方說，有抑揚頓挫的筆觸，可以表現出身體的豐滿度和柔軟度、關節的凹凸和硬度等❶形狀。有彈跳般韻律感的筆觸、氣勢十足又有速度感的筆觸，可以表現人體的❷動作。雖然這裡是分開舉例說明，但實際上1條線的筆觸也可能同時包含❶❷兩種含義。這種複合表現的筆觸，經常用於繪畫、素描、插畫、漫畫、動畫等等。

　大家可以參考下圖，嘗試畫出筆觸的變化。用哪一種筆觸畫線條，看起來會呈現什麼樣的意義呢。各位可以依據筆觸的變化產生的各種線條印象，思考視覺上的心理效果。

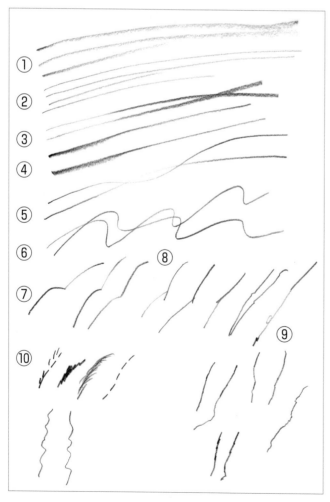

由於線條與形狀有關、具有意義，所以不能一概否定線條的畫法，但是，畫線條時若是不多費點心思，還是會顯得單調，讓人看了沒有任何感覺。線條與形狀建立的關聯，會表現在分量和動作上。機械式畫出的線條，或是一味依照自己的習慣畫出的線條，還是有別於凝視觀察對象後畫成的線條，無法表現出任何感覺，必須小心。練習用富有變化的筆觸畫出各式各樣的線條、依對象採用最適合表現的線條來畫，都非常重要。

<例>
①讓鉛筆倒下、畫出粗長的線條
②直立著鉛筆畫出細長的線條
③細線逐漸畫成粗線
④粗線逐漸畫成細線
⑤表現出下筆和收筆的線條
⑥有抑揚頓挫的長線條
⑦有輕重緩急的線條
⑧感覺下筆很快速的線條
⑨改變筆壓、偶爾停頓畫出的線條
⑩短線過度堆疊的線條（不良示範）

有效運用輔助線

「輔助線」是「模特兒身上沒有，但是為了方便測量比例和透視、勾勒形狀而在紙上多畫的線條」。輔助線有下圖列出的這些種類。初學者可以使用輔助線練習作畫。但是在短短5分鐘內，根本

沒有時間全部都用輔助線來畫，況且速寫和素描不同，比起畫得準確，更重要的是掌握形狀，所以不必用上全部的輔助線。各位在作畫時，依角度選擇對自己有用的輔助線就可以了。多畫幾次以後，如果學會只在腦海中處理輔助線的話，即使不必實際畫出來，也可以用最少的線數簡潔地畫好圖。

①垂直線
比較寬度用的縱軸線

③正中線
通過身體中心、
分成左右二等分的線

②水平線
比較高度用的
橫軸線

④骨骼重點線
推敲身體表面會出現的骨骼重點的線

**⑥標記看不見的
部位的線**
推敲隱藏在人體另一側、
看不見的重要形狀的線

⑦草稿線
推敲大小、長度、位置、
角度而暫時標示位置的線

⑤內包線
藏在衣服裡面看不見的
身體曲線

●1.5 鍛鍊6種能力 3 構圖和遠近法

▌畫滿整張紙

　　構圖的基本，就是畫滿整張紙。雖說要畫滿，但也是在B4的範圍內。圖要畫得大一點，上下左右都盡可能不留白。如果是畫站姿，紙張就擺成直式，將頭頂畫在幾乎貼近上端的位置，腳尖則是幾乎貼近下端。如果是畫蹲下或躺臥、動作比較寬的姿勢，紙張就擺成橫式，畫到左右兩邊幾乎畫滿

的程度。不要因為擔心會超出紙張外而裹足不前，記得提醒自己放膽去畫。只要多多練習，就能記住畫面大小的感覺，怎麼畫都會剛好容納在紙張範圍內。總之，在紙張正中央大方作畫、要求自己畫到上下左右都幾乎畫滿，這就是一種構圖力的訓練。畫得越多，成果的實力差距就會逐漸顯現出來。美術學生之所以常用大尺寸的速寫簿畫圖，正是意識到這一點而持續做的訓練。

●將紙張擺成直式，畫到上下都填滿

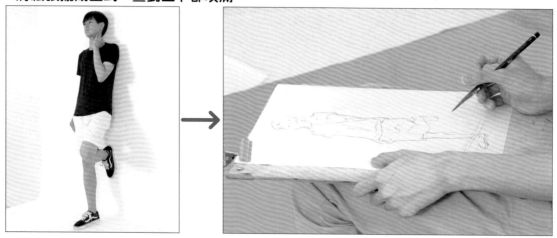

●將紙張擺成橫式，畫到左右都填滿

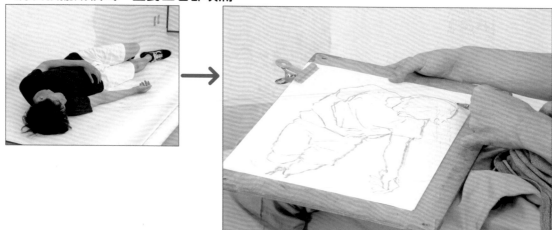

Point 掌握畫滿整個畫面的訣竅

●縮得越小的姿勢要畫得越大

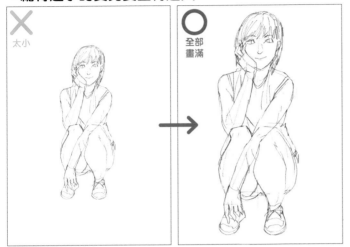

蹲下、坐下等身體蜷縮變小的姿勢，往往會不小心畫得太小，所以更需要注意填滿整個畫面、畫得大一點。在實際的速寫場面上，模特兒經常會在「站姿」之後瞬間換成「坐姿」，這時如果沒能轉換剛才作畫的感覺、直接繼續畫下去的話，就會畫得太小。這是初學者經常面臨的狀況。提醒自己畫大一點，如果模特兒換了姿勢，就要跟著轉換意識。

●畫面上方不要留空

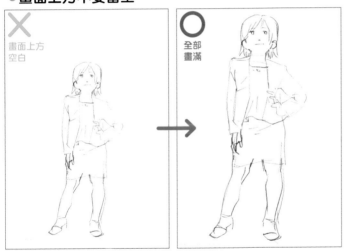

如果一下筆就在畫面上方留白，往往會為了努力把模特兒全身畫進下方的空間，結果導致畫得太小，所以上方千萬不要留白。雖然左圖的範圍空了很大一片，但實際上即使沒有空這麼多，也很容易導致同樣的結果。如果要同時在畫面裡畫滿「站姿」和「坐姿」，那就需要適度評估構圖比例。練習速寫時，一定要各別留意在紙上畫滿站姿的方法和畫滿坐姿的方法。

●不要先從頭開始畫

如果完全不計算如何在畫面裡畫滿全身，一開始就先從頭部開始畫，常常會不小心把頭畫得太大，結果腳就畫不下了。反之，也有很多人是頭畫得太小，導致畫面下方太多空白。要注意避免養成這兩種習慣，訓練自己將全身都畫進畫面裡。頭部的大小決定了全身的體格大小，所以在能夠掌握大小的感覺以前，千萬不要從頭部開始畫，可以先畫出肩膀或腋下，抱著後面再慢慢修正的心態，把頭放到最後再畫，這也是一個解決方法。

有效運用遠近法

對於三次元空間中的物體位置、形狀、大小、姿勢、動作、方向、間隔的觀察和掌握,稱作「空間認識」。速寫必須在二次元的畫面上呈現出景深、畫成人物宛如處於三次元空間的圖畫。因此,要將**畫面當成一個箱子,規定「垂直線的高度」、「水平線的寬度」、「斜線的深度」**,假定人體就在畫面中的箱子裡,運用「遠近法」來作畫。

遠近法包含各式各樣的手法,其中對人體速寫最有效的是以下3種方法。大家可以多多熟練活用這3種遠近法。

❶**重疊遠近法**:重疊的物體中,位於前方者顯得較近,後方者顯得較遠。

❷**大小遠近法**:越大的物體顯得越近,越小的物體顯得越遠。

❸**上下遠近法**:越下方的物體顯得越近,越上方的物體顯得越遠。

1 將人體規定在畫面中的箱子裡,認識空間

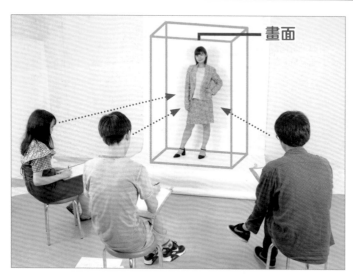

用腳的位置決定前後。只要模特兒的腳是前後錯開站立,靠近作畫者的腳就會來到畫面下方,顯得比較大;遠離的腳則是來到畫面上方,顯得較小。這是遠近法的空間鐵則,只要了解這個法則,就能輕易表現出空間。

表現景深的方式

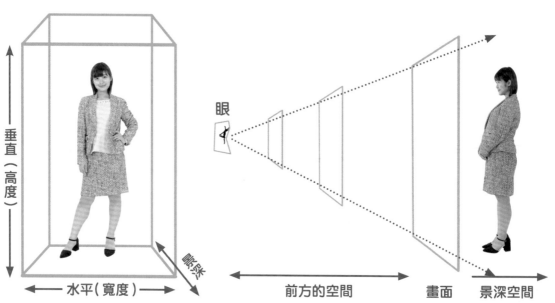

垂直(高度)　　水平(寬度)　　眼深

眼　　前方的空間　　畫面　　景深空間

2 用正中線捕捉立體感

「正中線」是「沿著身體的前面和背面的中心繞一周、劃分出左右二等分的線」(參照 P.23)。從斜角觀察模特兒時,除了身體前側的正中線以外,如果也能捕捉到後側的正中線,就能掌握人體的立體感。

3 用骨骼區塊捕捉立體感

人體內部的結構很複雜,但速寫時必須從模特兒的外表快速捕捉到骨骼重點才行。將頭、肩、胸腰大致視為3個箱型區塊的話,會比較容易掌握身體的立體感。

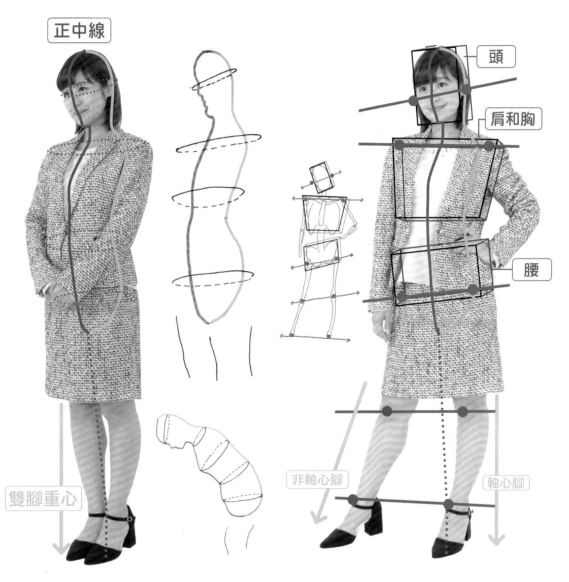

人體的外形包含皮膚下面的脂肪、肌肉、骨骼構成的凹陷和隆起,所以從斜角或側面看人體時,正中線就是呈現出人體凹凸起伏的線。只要移動身體改變姿勢,正中線的起伏就會改變;即便是同一種姿勢,從不同角度觀看時,正中線的立體感也會改變,請大家記住這一點。

人體的構造分為頭部、頸部、軀幹、四肢。頭部包含頭顱和臉,軀幹包含胸部、腹部、背部、臀部、會陰部,四肢包含上肢(上臂、前臂、手掌)和下肢(大腿、小腿、腳板)。可以假設頭部和軀幹是由3個箱型(頭、肩胸、腰)組成,捕捉箱子的方向、傾斜程度、厚度來掌握立體感。

了解骨骼與肌肉的構造

觀察人體時，必須具備人體結構的相關知識。事先了解過人體結構的人和一無所知的人，觀察力會有天壤之別。當我們觀察人體形狀時，會發現好幾處凹凸。

只要稍微了解一下人體的組成奧祕，就能理解每一處凹凸的必要性。人體表面覆蓋著皮膚，下面有肌肉，肌肉裡有骨骼通過，骨骼包圍在內臟外。人體如果沒有骨骼和肌肉，就無法站立也無法坐下。這裡就來慢慢說明骨骼和肌肉的構造，以及活動身體的原理吧。

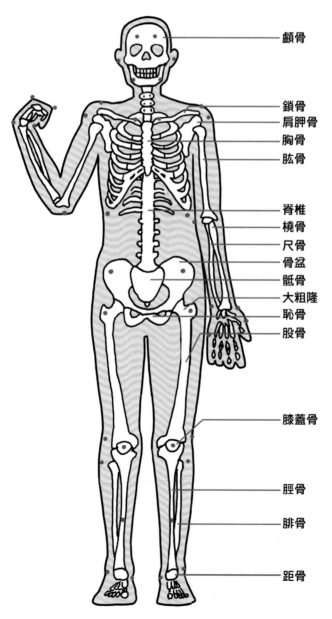

- 顱骨
- 鎖骨
- 肩胛骨
- 胸骨
- 肱骨
- 脊椎
- 橈骨
- 尺骨
- 骨盆
- 骶骨
- 大粗隆
- 恥骨
- 股骨
- 膝蓋骨
- 脛骨
- 腓骨
- 距骨

【骨骼構造】

從顱骨到腰的背部有脊髓通過，肋骨和胸骨包圍著內臟。肩膀到手臂的骨骼，連接著支撐身體的雙腿和腰部。附著在腿部的股骨是人體當中最大的骨骼。雙臂和雙腿都是從手肘和膝蓋到末端，由1根骨頭變成2根骨頭，這樣動作才有幅度。

標示●記號的地方是會浮現在身體表面的骨骼重點。骨骼在身體表面會呈現凹凸狀，所以要仔細觀察形狀、分辨人體的結構。

了解身體活動的原理

骨骼無法自己活動，那為什麼它還是會動呢？因為有肌肉牽動骨骼。1根骨骼必定都會附著2塊以上的肌肉。骨骼之間是靠肌肉連接，但如果肌肉只是單純連接骨骼，就會變得零零落落。因此骨骼之間還有關節，以關節為支點拉伸肌肉，人體會根據力學定律，依各種力道朝各個方向活動。

成人擁有206個骨骼和超過600塊肌肉。為了讓人體可以行動自如，肌肉和骨骼會互相搭配合作，所以人體的輪廓不單只是一根棒狀，而是肌肉包覆著骨骼而得以站立起來，因此才會出現形形色色的凹凸起伏。只要具備人體結構的相關知識，培養出精確觀察的眼光，就能從體表分辨出骨骼的重點，畫出功底扎實的圖畫。請各位好好牢記以下的肌肉結構圖吧。

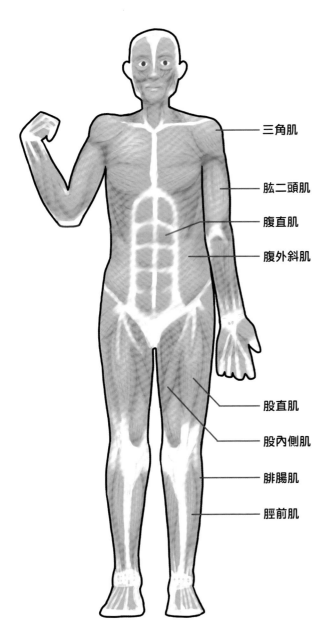

- 三角肌
- 肱二頭肌
- 腹直肌
- 腹外斜肌
- 股直肌
- 股內側肌
- 腓腸肌
- 脛前肌

【肌肉結構】

肌肉有兩種，分別是可伸縮的肌肉與不可伸縮的肌腱。肌肉兩端的腱都是連接固定在骨骼上。以關節為支點的肌肉會藉由伸縮，使骨骼上下擺動。1塊骨骼上附著許多肌肉，所以能夠做出非常複雜的動作。下面是手臂彎曲的示意圖。肌肉的白色兩端偏黃色的部分就是肌腱，分別附著在不同的骨骼上。

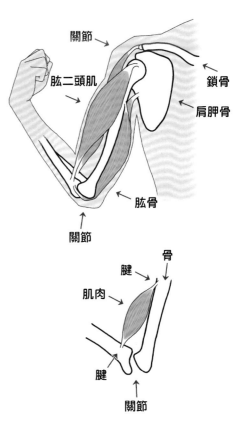

- 關節
- 肱二頭肌
- 鎖骨
- 肩胛骨
- 肱骨
- 關節
- 腱
- 骨
- 肌肉
- 腱
- 關節

捕捉人體比例

畫身體時，重要的是必須測量人體比例再畫。人類是以站姿為常態的左右對稱生物。從通過身體中心、均分左右的「正中線」，畫出連向左右對稱骨骼重點的橫軸線。這樣雙眼就會在自己沒有察覺的狀態下，自動觀察身體的比例和縱橫的對比。橫軸線可以當作測量人體比例的線。

雖然人體最理想的比例是8頭身，不過東方人平均都是6～7頭身。從直式畫面的最上方到最下方，測量頭頂到腳尖之間的肩、腰、膝等骨骼位置，橫向大致分割比例後再開始描繪。

1 對比正中線連結左右骨骼重點的線來捕捉比例

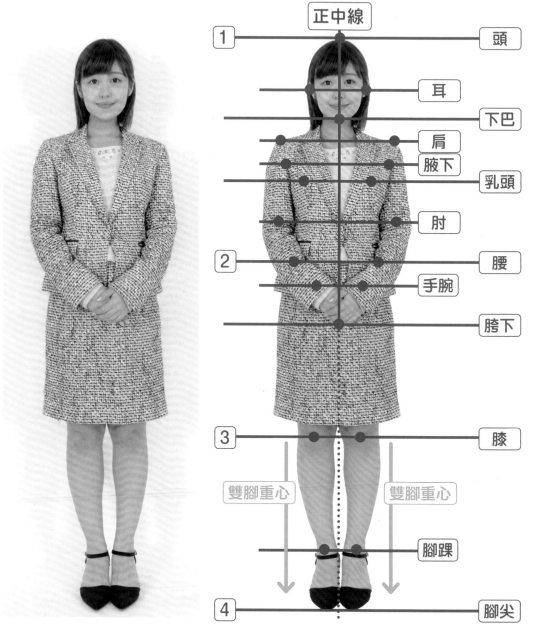

捕捉身體的軸心與重心

如果是雙手抱胸、雙腳平均分擔重心的站姿，軸心就位在身體的中央，正中線呈垂直，橫軸線呈水平。如果是左手插腰、重心放在左腳的站姿，身體的軸心就會移向左腰和左腳，左腰和左膝會往上提，橫軸線也會隨之往左上傾斜。

像這樣移動身體改變姿勢，軸心和重心都會隨著不同的姿勢而變動。只要能充分了解這個原理，不論模特兒擺姿勢時是呈現什麼樣的姿態，你都能觀察到身體的軸心和重心是如何移動，並掌握移動後各部位的位置變化。

2 捕捉隨著姿勢變化的軸心與重心

※ 承受體重的腳稱作「軸心腳」，未承受體重的腳稱作「非軸心腳」。

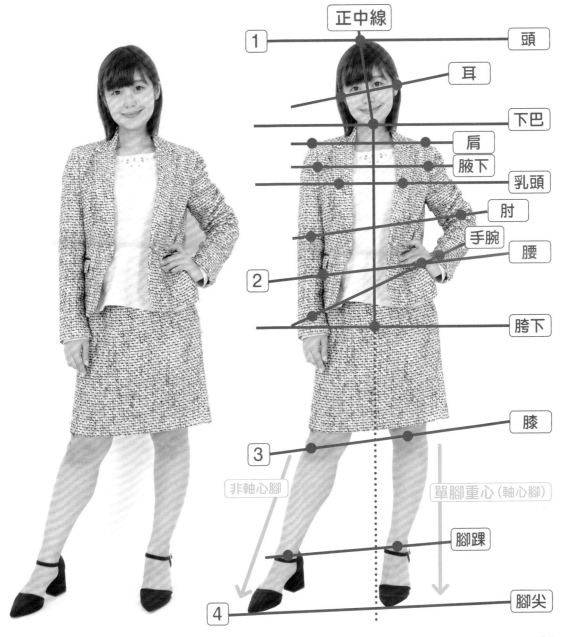

正中線　頭　耳　下巴　肩　腋下　乳頭　肘　手腕　腰　胯下　膝　膝　非軸心腳　單腳重心（軸心腳）　腳踝　腳尖

重點整理 瞬間分辨人體結構的3個手法

根據目前為止的解說，可以歸納出3個在短時間速寫中快速分辨人體結構的作畫方法。

❶從體表的凹凸找出骨骼的重點
❷分割縱軸來測量人體比例
❸捕捉身體的軸心與重心

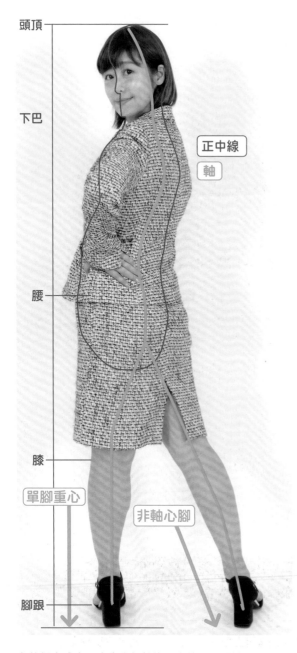

頭頂

下巴

正中線
軸

腰

膝

單腳重心

非軸心腳

腳跟

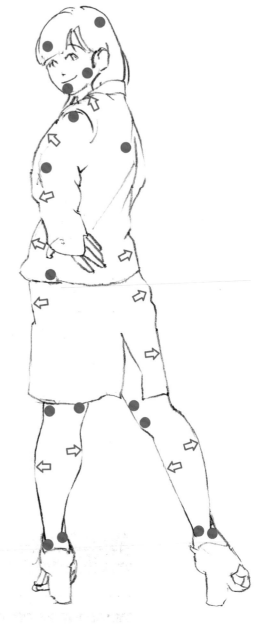

在整個直式畫面中畫出縱軸的垂直線，測量模特兒從頭頂到鞋底之間的骨骼重點比例、分割橫軸，同時也要分辨軸心和重心的位置。

標示●記號的地方，就是體表顯現的凹凸和骨骼重點。⇒是容易顯現在衣服和身體曲線上、方便作為描繪重點的部位。

Point 維特魯威人和人體比例的法則

古今中外一直都在研究人體的比例。雖然我們不必詳細了解所有人體知識，但這裡還是要介紹一些畫人體速寫時，最好能事先了解的便利知識。比方說，平均的成人身體比例，雙臂左右張開的長度會和身高非常接近。其他還有手掌的長度約等同於額頭髮際線到下巴的長度、腳底的長度約等於手掌的1.5倍長度等等，只要稍微了解一下這些知識，就能迅速

掌握身體的比例，有助於作畫。西方人多為8頭身，東方人多為7頭身。東方醫學所謂的身體中心在於臍下丹田（肚臍正下方的下腹部），非常接近李奧納多・達文西在1485～1490年左右記錄的「維特魯威人」正方形的中心點。這裡附上人體比例圖，提供給大家參考。

【人體比例圖】　　　　　　　　**【維特魯威人】**

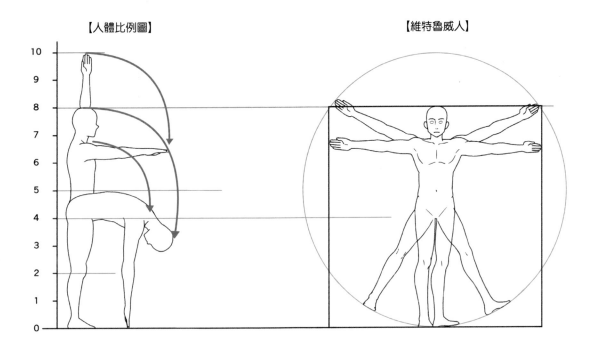

「維特魯威人」的構圖是男子展開四肢、嵌入外周的正圓形與正方形之內。這幅素描又稱作「卡儂比例（Canon of Proportions）」或「男子比例（Proportions of Man）」。
由於要記住所有人體知識非常辛苦，所以下面會用★標示建

議最好要記起來的方便知識。★是因為西方人為8頭身、東方人為7頭身，所以畫東方人時最好以「身高的1/7」為基準。不過，體型可能會因為模特兒的身材而異，作畫時要仔細觀察。

手掌寬度等同於4指併攏的寬度★
腳板長度等同於手掌寬度的4倍
手肘到指尖的長度等同於手掌寬度的6倍
2步的距離等同於手肘到指尖長度的4倍
身高等同於手肘到指尖長度的4倍（手掌寬度的24倍）
雙臂向兩側張開的長度等同於身高★
髮際線到下巴的長度等同於身高的1/10
頭頂到下巴的長度等同於身高的1/8 ★
脖根到髮際線的長度等同於身高的1/6

肩寬等於身高的1/4★
胸部中心到頭頂的長度等同於身高的1/4
手肘到指尖的長度等同於身高的1/4
手肘到腋下的長度等同於身高的1/8
手部長度等同於身高的1/8★
下巴到鼻子的長度等同於頭部的1/3★
髮際線到眉毛的長度等同於頭部的1/3
耳朵長度等同於臉部的1/3★
腳板長度等同於身高的1/6★

●1.7 鍛鍊 6 種能力 5 形狀

能用什麼樣的線條表現形狀？

「形狀」就是物體的外形狀態。

存在於三次元空間的物體,在形狀方面都具備非常多的複合資訊。所有像速寫一樣,在二次元的畫面上運用線條表現物體的圖畫,通常都是用輪廓線來表現出物體的形狀。

下表整理了線條能表現出的形狀,請各位參照範例照片和速寫的說明,思考一下表現什麼形狀時,應該採用哪種線條和筆觸作畫。

用線條表現的形狀資訊				
表現表面的形狀	表現差異	表現質感	表現分量	表現立體感
表現凹陷 表現膨脹 表現圓潤 表現尖銳 表現稜角 表現邊緣	表現大小差異 表現粗細差異 表現長短差異 表現凹凸差異	表現柔軟度 表現硬度 表現黏稠度 表現強度	表現重量 表現輕盈 表現寬度 表現厚度	表現景深 表現內外的界線 表現空間和物體的界線

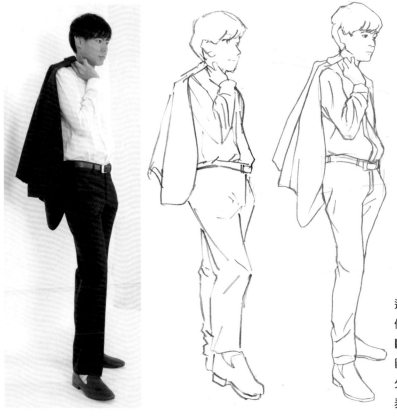

這兩幅都是同一位作者觀察同一位模特兒所畫的圖。左圖的線條斷斷續續,沒有表現好形狀。右圖則是用長線連接起來,形狀十分清楚;還加上衣服的皺褶線,表現出布料的質感。

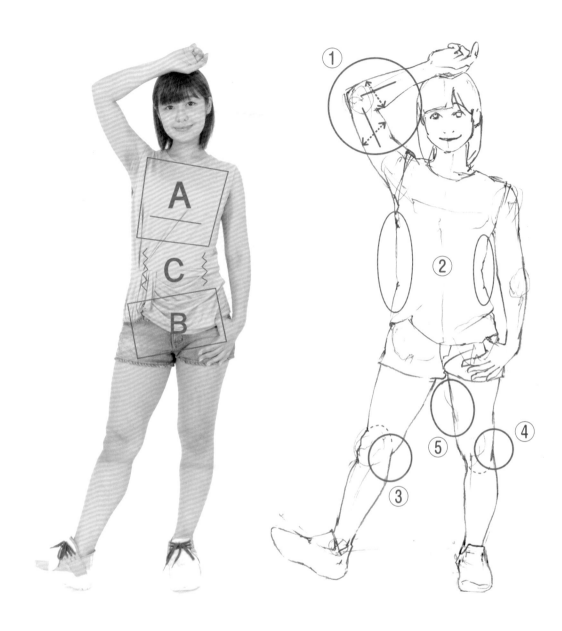

用線條表現人體形狀時，要先大致掌握區塊（可以感受到分量的塊狀）。作為人體分量中心的區塊，就是軀幹。要用軀幹輪廓線的筆觸和面積，充分表現出分量感，畫出手腳附著在軀幹上活動的感覺。首先，為了掌握軀幹的分量感和動作，我們將軀幹分成3塊，分別是肩胸、腰部，以及在中間連結兩者的腹部。讓圖中的C（腹）伸縮，A（胸）和B（腰）就會動起來。以這種觀點來作畫，速寫時就能自然畫出表現軀幹分量感和動作的線條了。要注意手腳肌肉的隆起和關節的凹陷，用線條畫出來。

①手臂中心隆起的線條，要畫出隨著肌肉的活動方式而造成的差異。

②用線條的強弱表現伸展的右側腹和內縮的左側腹。

③像在寫「入」字一樣，將膝蓋上方的虛線處畫在前方，表現出腿部的立體感。

④將膝蓋下方的虛線處畫在前方，表現出小腿的立體感。和③完全相反。像這樣2條線運用不同的畫法，可以表現出形狀的大小和前後的景深。

⑤多條線相疊，表現出分量感。

●1.8　鍛鍊6種能力 6　動作

運動表現

在美術領域的專門術語中，特別將動作的表現稱作「運動」（movement），亦可稱作「動態」。

為了在速寫時畫出栩栩如生的動態人體，必須全力運用前面講解過的綜合觀察力和描繪力。

本書的教學架構上，也特別準備了在單一畫面上合成繪製連續動作的訓練課題，藉此培養各位**觀察並描繪前後運動的能力**。P.124 也有詳細解說，請大家多多參考。

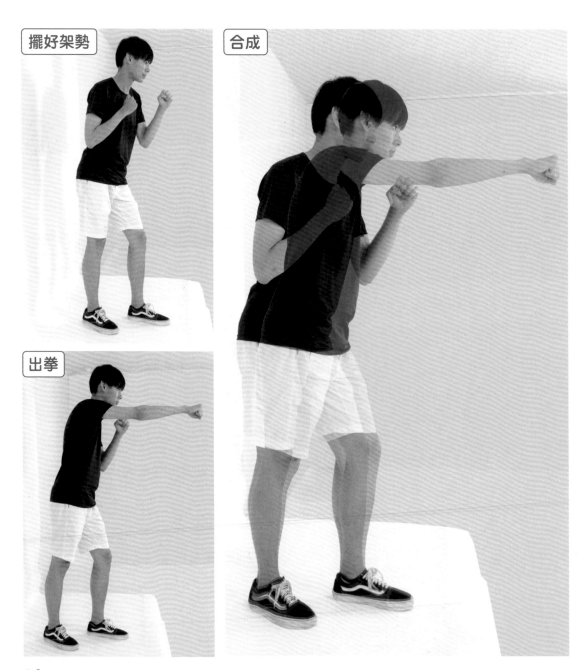

擺好架勢

合成

出拳

在同一畫面內捕捉連續動作

以下圖為例,分別用不同的畫面,畫出擺著戰鬥姿態的圖和打出右直拳的圖,輪廓線的區塊(可以感受到分量的塊狀)會因線條和筆觸的方向、速度感、流動感、動態構圖,而表現出什麼樣的動作。將這兩個動作重疊在同一畫面中,就能根據前後的

運動掌握人體朝畫面右方移動的狀態。這個訓練的目的是學會在單一畫面上兩個連續的動作之間,分辨「哪裡在動」和「哪裡不動」。我們分開畫兩個動作時察覺不到正在動的部位,可以透過這個訓練發現它們確實在動,有助於學習掌握動作的前進性、後退性、上升性、下降性、伸縮性等比例。分開作畫與合成作畫兩者都要好好練習。

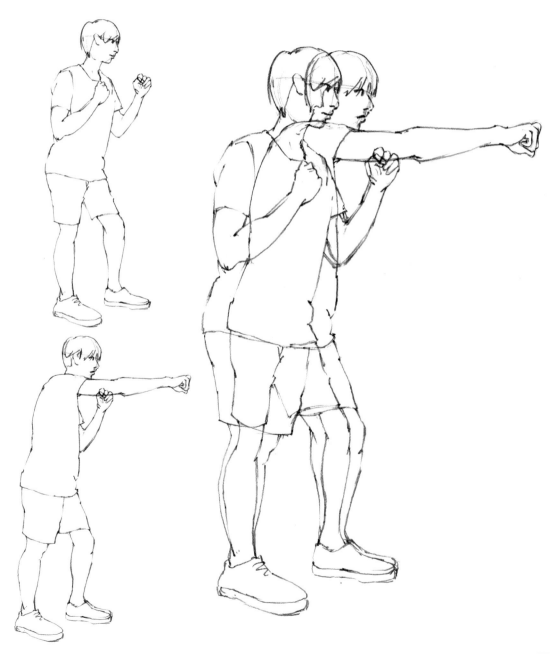

●1.9 基本的畫法【畫站姿】

左側　　　　正面　　　　右斜前方

這個位置的角度稍微偏移一點、可以看見右腳，雖然右半身都遮住看不見，但還是要畫到能令人想像出右半身的程度。

首先，最重要的是從正面開始練習。正面站姿的正中線會與垂直線重疊，要比對出所有左右對稱的骨骼重點並畫出來。

正中線的位置在前面的 2／3、對面的 1／3 處。對面遮住看不見的肩膀和手臂，要儘量畫到能令人想像出正確的模樣。

開始！

05 分 00 秒

Watch 👁 ❶觀 察　Draw ✏ ❷作 畫

正中線

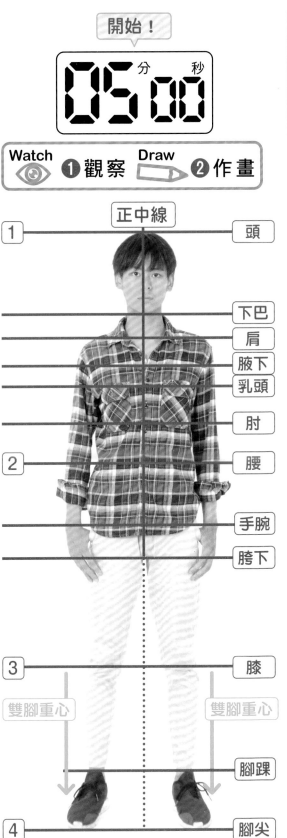

1　頭

下巴
肩
腋下
乳頭
肘
腰

2

手腕
胯下

3　膝

雙腳重心　　　雙腳重心

腳踝

4　腳尖

觀察模特兒的全身、掌握特徵，評估如何將全身放滿畫面。用淡淡的線條標出頭、腰、膝、腳尖的位置，分割成3塊，勾出頭部的草稿線。

一開始先輕輕勾出頭、軀幹、腿的草稿線，觀察整個畫面的配置並動手畫。

③

確定全身的配置以後，畫出從肩頭到手臂的線條。

④

觀察整體並將線條拉到下半身，畫出腳的形狀。

⑤

畫上脖子周圍的襯衫領子。

⑥

一併畫出襯衫。確認腰部的骨架、畫出腰部的衣服皺褶。

畫出插在口袋裡的手部形狀。

袖口捲在手腕前,所以要畫出捲袖的形狀。然後回到腋下的部分,在側腹和手臂之間畫出些許空隙。

另一邊也畫出手插在口袋裡的形狀。仔細比對右腰和左腰,一邊修正一邊仔細繪製。

畫出袖口捲在手腕前的形狀。這樣就畫好肩頭到腰部的大致比例和身體的方向了。

還有3分！

 Watch
❶觀察

 Draw
❷作畫

 Redraw
❹修正、補充

 Rewatch
❸檢查

剩下3分鐘，進入檢查和補充畫出細節的階段。反覆進行「❶觀察→❷作畫→❸檢查→❹修正」這4道程序，繼續畫下去。

用軟橡皮擦淡化腋下和胸部的界線，畫出襯衫兩胸前的口袋形狀。

開始畫前面只勾出草稿線的臉。首先畫出臉的輪廓。

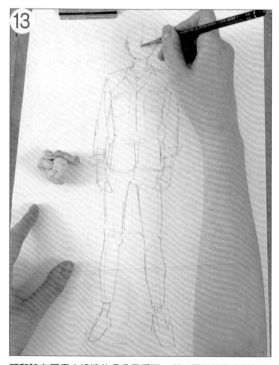

頭和臉在圖畫中扮演的角色最重要，所以要仔細觀察模特兒的臉、掌握特徵來畫。首先畫出鼻子的形狀。

眼睛是決定臉部印象的最大重點，要審慎地觀察作畫。首先從左眼開始畫，再確認左右平衡、畫出右眼。

接下來畫瀏海。瀏海的分邊方式也是一大重點。

開始畫頭部。途中要多修正幾次、仔細畫好。

修正身體輪廓並逐漸畫出細節。到這一步算是幾乎完成。

為了將最後剩下的1分鐘作為最終檢查和修正、補畫細節的時間，最理想的狀態是在4分鐘的時候圖畫就已經完成9成。最後1分鐘要徹底用完，仔細比對模特兒和圖畫，找出需要評估的重點，修正並補畫細節。

由於模特兒是拇指插入口袋、4根手指都搭在外面，所以要畫出每一根露出的手指。

剛開始畫的中心垂直線還留在胯下處，要用軟橡皮擦淡化。另外還要擦掉多餘的線條，清理線稿。腿也稍微檢查一下，做最後修正。

全部檢查一遍，還在修改介意的部分時，碼表就響了。在紙上標註5分鐘，將畫好的圖移到旁邊後，立刻開始下一幅速寫。

Point 訓練分別用10分、5分、1分畫同一張圖

【課題】強調存在感和描繪

【課題】準確掌握整體

【課題】強調與省略

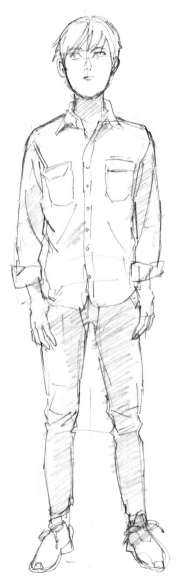

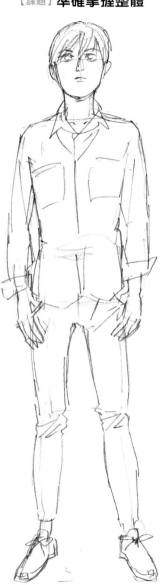

← 時間增加，可以訓練畫出更多細節

時間縮短，可以訓練省略更多細節 →

10分鐘是一段很長的時間，可以多檢查幾次。單純只是畫線稿的話，通常會有多餘的心力（時間），因此可以注意如何強調人物的存在感，補強線條、塗上陰影，著重於描繪局部。

5分鐘是標準的速寫時間，要用線稿快速描繪。目標是掌握整體的比例和平衡、了解人體機能、準確畫出重點。
1分鐘無法畫得太詳盡，所以主要的課題是強調和省略。目標是用最少的線條

清楚強調姿勢整體的樣態和韻律感，省略的部分也要大致畫到足以想像出模樣的程度。

◉1.10 填寫自我評量表

　　請各位將本書的照片和自己畫的圖放在一起，從遠處客觀比對看看。照片和圖畫的誤差範圍要以20%以內為基準。填寫P.8～11的「自我評量表」，認識自己現在的畫技水準。在圖畫紙背後記錄自己下一次想改善的項目，在下次開始練習前，回顧前一次的作品，注重需要改善的地方並重複練習。只要持之以恆，畫技一定會慢慢進步。

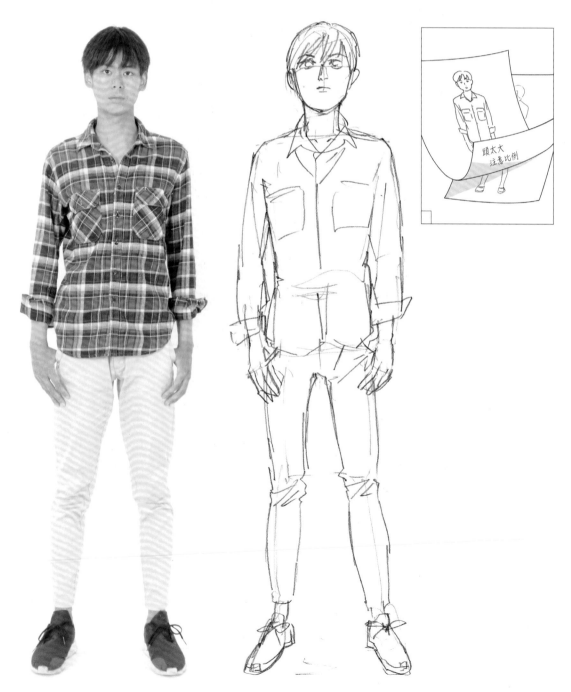

計分 自我評量表⇒P.8～11

☑ 速寫自我評量表

評量項目和重點	計分
① 時間分配	
□ 能在5分鐘內畫完嗎？	1 2 3 4 **5**
□ 能預留最後1分鐘檢查的時間嗎？	1 2 3 **4** 5
□ 觀察的時間比作畫的時間長嗎？	1 **2** 3 4 5
□ 能按照作畫前想好的構圖來畫嗎？	1 2 3 **4** 5
□ 能畫出自己所觀察到的樣子嗎？	1 2 3 **4** 5
□ 沒有畫得匆忙雜亂，能慢慢細心地畫好嗎？	1 2 **3** 4 5
□ 是否心思都專注在同一處，導致花了太多時間嗎？	1 **2** 3 4 5
□ 途中能否發現比例錯誤的地方並修正完成呢？	1 **2** 3 4 5
□ 在反覆練習的過程中，作畫速度是否提升了呢？	1 2 3 **4** 5
□ 是否縮短了作畫時間，能用更少的線條畫好呢？	1 **2** 3 4 5
合計	**32** /50分

評量項目和重點	計分
② 線條、筆觸	
□ 線條是否畫得夠生動？	1 2 **3** 4 5
□ 是否能改變鉛筆的握法和筆壓來畫出線條的強弱？	1 2 3 **4** 5
□ 是否過度用力握筆、把線畫得太僵硬？	1 **2** 3 4 5
□ 是否能畫出流暢又有韻律感的線條？	1 2 3 **4** 5
□ 是否能畫出不同的線條種類（深淺、粗細、長短）？	1 2 3 **4** 5
□ 作畫時是否儘量減少堆疊大量的短線？	1 2 **3** 4 5
□ 能畫出比較長、可以清楚比對的線條嗎？	1 **2** 3 4 5
□ 能在重疊的線條中清楚畫出主線嗎？	1 2 3 **4** 5
□ 能畫出簡潔明瞭的線條、沒有過多雜線嗎？	1 2 **3** 4 5
□ 會用輔助線勾勒出形狀嗎？	1 2 3 4 **5**
合計	**33** /50分

【速寫自我評量表的基本使用方法】
●這些將提高速寫所需的6種能力，各列出10個項目，做成量表。
●比較本書課題的照片和自己畫好的速寫，依5階段的評價自行計分。
●最初先以2為中間值開始計分即可。

評量項目和重點	計分
③ 構圖和遠近法	
□ 是否能畫滿紙張的縱向或橫向？	1 2 3 **4** 5
□ 是否能在紙張上畫出完整的身體、沒有出界？	1 2 3 4 **3**
□ 是否畫得太小、紙上留白太多？	1 2 **3** 4 5
□ 是否確實將垂直線視為高度、水平線視為廣度？	1 2 3 **4** 5
□ 身體的角度是否與透視吻合？	1 2 **3** 4 5
□ 手的前後是否畫出了景深？	1 **2** 3 4 5
□ 腳的前後是否畫出了景深？	1 2 **3** 4 5
□ 立體感和景深是否偏移、扭曲？	1 **2** 3 4 5
□ 是否畫出了相對於垂直的橫向動作？	**1** 2 3 4 5
□ 是否畫出了相對於垂直的前後動作？	1 2 **3** 4 5
合計	**32** /50分

評量項目和重點	計分
④ 人體結構	
□ 作畫時是否能從衣服上和體表找出骨骼和肌肉？	1 **2** 3 4 5
□ 是否能掌握身體的軸心和重心位置？	1 2 **3** 4 5
□ 畫出來的人體比例是否正確？	1 **2** 3 4 5
□ 高度和寬度的比例是否正確？	1 **2** 3 4 5
□ 頭＜腋下＜肩寬的比例是否正確？	1 2 3 **4** 5
□ 畫出的手是否長度適中、不會太長也不會太短？	1 2 **3** 4 5
□ 是否能畫出拇指和其他手指的區別？	1 2 3 4 **5**
□ 畫出的腿是否長度適中、不會太長也不會太短？	1 2 **3** 4 5
□ 臉畫得像嗎？	1 2 **3** 4 5
□ 是否能掌握衣服和身體連接處的畫法？	1 **2** 3 4 5
合計	**34** /50分

●速寫原本的目的是掌握和表現出⑤形狀和⑥動作，但如果一開始就講求⑤⑥，前幾項就會變得難分了事，所以建議起先專注於①②③④比較好。
●這些評量的重點主要是提醒自己應該注意哪些方面，平常就要注意這幾點，反覆練習，藉此培養出綜合實力。

評量項目和重點	計分
⑤ 形狀	
□ 是否能從畫好的輪廓看出人物剪影？	1 2 **3** 4 5
□ 可以從剪影中看出人體前後的差別嗎？	1 2 **3** 4 5
□ 能夠區分出肩、胸、腹、腰的形狀嗎？	1 **2** 3 4 5
□ 形狀是否確實畫出了大小、粗細、長短的比例？	1 **2** 3 4 5
□ 是否畫出了膨脹、凹陷、尖銳等形狀的差異？	1 **2** 3 4 5
□ 是否畫出了厚度和重量等分量感？	1 **2** 3 4 5
□ 各部位封閉的輪廓線是否畫出了該部位的分量感？	1 **2** 3 4 5
□ 捕捉整體的形狀後，是否能畫出各部位的形狀？	1 2 3 **4** 5
□ 作畫時是否能避免過度觀察局部，導致整體形狀失衡？	1 2 3 **4** 5
□ 能清楚掌握身體和背景的界線嗎？	1 2 3 **4** 5
合計	**30** /50分

評量項目和重點	計分
⑥ 動作	
□ 是否畫出了動態的感覺、而非一幅靜畫？	**1** 2 3 4 5
□ 是否一眼就能看懂人物的動作？	1 2 3 **4** 5
□ 是否看得出姿勢是前傾還是後傾嗎？	1 2 3 **4** 5
□ 能看出臉朝向哪一邊嗎？	1 2 3 **4** 5
□ 能看出左右肩分別朝向哪一邊嗎？	1 2 3 4 **5**
□ 能看出手的位置和左右肩位置的關係嗎？	1 2 3 **4** 5
□ 能看出身體的屈伸和手腳的屈伸嗎？	1 2 3 **4** 5
□ 能掌握身體扭轉的方式嗎？	1 **2** 3 4 5
□ 能看出身體的伸縮嗎？	1 **2** 3 4 5
□ 能掌握連續動作的關聯嗎？	1 2 **3** 4 5
合計	**31** /50分

得分表

①	32分
②	33分
③	32分
④	34分
⑤	30分
⑥	31分

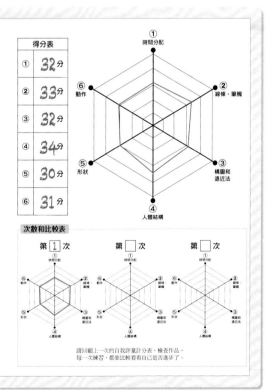

次數和比較表

第 1 次　　第 □ 次　　第 □ 次

請回顧上一次的自我評量計分表，檢查作品。
每一次練習，都要比較看看自己是否進步了。

Illust Gallery

●古屋瑛仁

●Pheng Yi Lin

●宮岡結

第2章

1天30分×20天

速寫
速成訓練

站姿4天

坐姿&臥姿8天

連續動作8天

重心放在單腳站立

正面

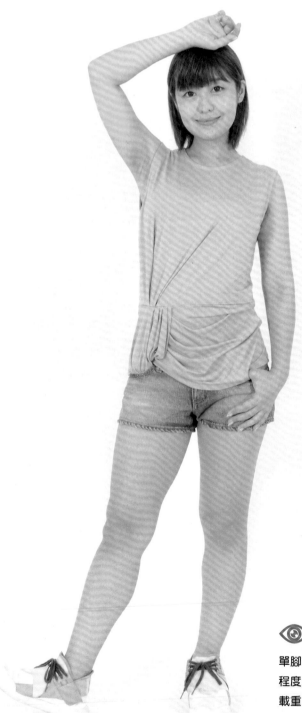

👁 觀察重點

單腳重心的基準是左右腰和膝蓋的傾斜程度。圖中的姿勢是以左腳為軸心腳承載重心，右腳是非軸心腳。比較一下左腰左膝和右腰右膝，會發現左側較高、右側較低，但因為右臂抬高，所以肩膀和乳房呈左側低、右側高的狀態。

左側　　　　　　　　　　　　　右斜前方

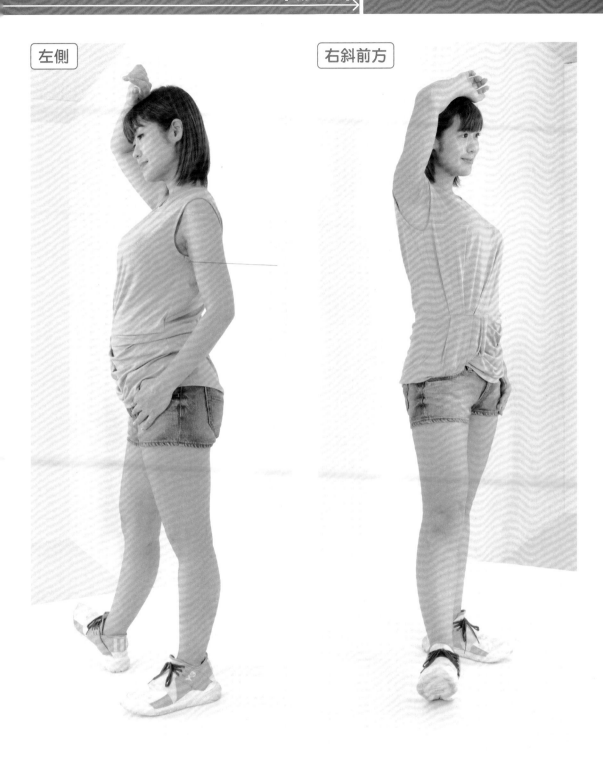

👁 觀察重點

左側的角度會遮住右肩和右腰。由於右手臂抬高，所以右肩上升；右腳朝右斜前方伸出，所以可以推敲出右腰下降的模樣，重點是要捕捉到右側身～右腰伸展，左側身～左腰內縮的狀態。

右斜前方的角度會遮住左手臂，但可以從插在左腰口袋裡的左手手指，推敲出左手臂彎曲的模樣，對比觀察左右乳房、腰部、膝蓋的傾斜程度和側身～腰部的伸縮。右腳腳尖往上翹的程度，正是表現空間的重點。

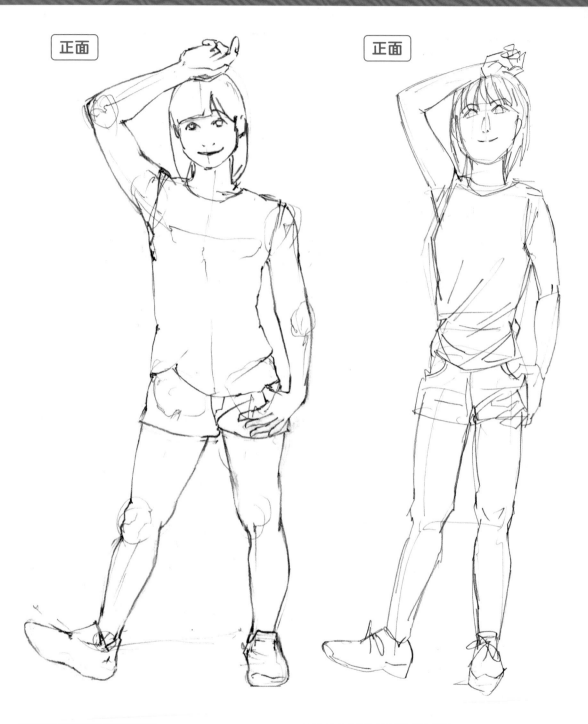

正面 正面

畫得很棒 ★★★★★

在單腳重心的姿勢裡，腰和膝蓋會一起傾斜。承受重心那一側的腰和膝蓋會升高。如果是範例圖中的姿勢，可以看出左腰左膝抬高，右腰右膝則是降低。肩膀會和胸部一起傾斜，降低左肩、抬高右肩，胸部的傾斜方式也比照肩膀，所以範例圖忠實表現出左側腹內縮、右側腹伸展的姿勢。

進步很多了 ★★★★☆

這張速寫充分掌握了姿勢的感覺，但右腰右膝和左腰左膝的傾斜呈平行，如果左腰左膝能稍微抬高一點，右腰右膝就會下降，明顯呈現出重心在左側的構圖。下次練習時若能注重左腰左膝抬高的程度，成果應該會更好。

左側

右斜前方

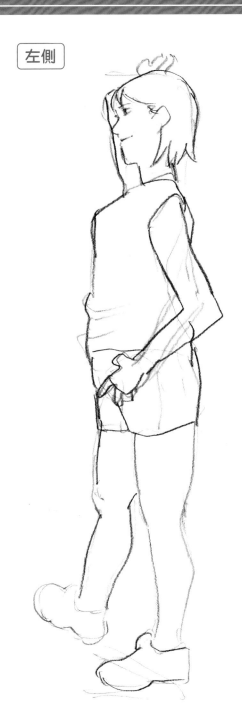

第1次　　　　　　　　　　　第2次

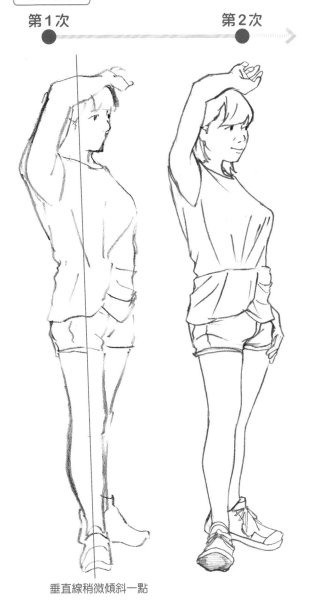

垂直線稍微傾斜一點

還差一點！★★★☆☆

第1次：這個姿勢的全身稍微往後傾，很不穩定，在作畫時最好要特別確認垂直線。

畫得很棒 ★★★★★

第2次：這張圖傾盡心力整理了輪廓線和描繪細節。重心的左腳和非軸心的右腳對比非常明顯，連右腳的鞋底也畫出來，呈現出了立體感，另外也充分掌握了臉部的表情。

還差一點！★★★☆☆

這張圖充分掌握了另一側看不見的右側身～右腰伸展的模樣。圖中畫成右腳跟比左腳跟要高、左腳跟在下方的樣子，藉此表現出景深。但是，應該承受重心的腳跟線條卻比身體的線條更細且更淡，身體線條和腳跟線條的強弱平衡再改善一下，就是一張能確實感受到腳踩在地上的圖畫了。

● 練習課題

正面

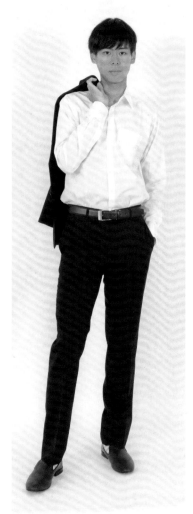

左側

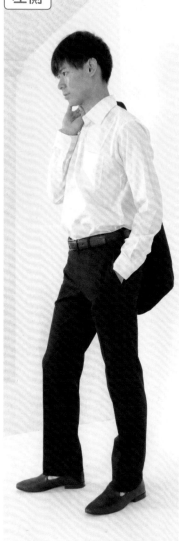

右斜前方

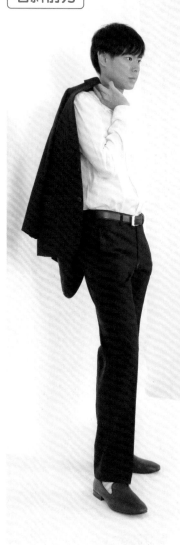

👁 觀察重點

這是重心在左腳、右腳是非軸心腳的正面姿勢，右腳稍微往前伸，右手拎著西裝外套靠在肩上。重點在右肩比左肩稍微高一點，左腰比右腰稍微高一點。要仔細比較右手右腰右腿、左手左腰左腿的傾斜程度和前後景深。

左側面的角度會遮住右肩，但只要確實掌握到右側身緊縮、右手腕到手掌和指尖的彎曲方式，就能畫出右手靠在右肩的狀態。左手臂彎曲、手插入口袋，因此可以推敲出口袋裡的左手模樣並畫出來。

右斜前方的角度，可以在畫面前方

看見位置比左腰更低的右腰，所以不易畫出右腰下沉時看不見的部位。左右腿看起來重疊，但可以從左腳尖的長度和方向推出左腳跟的著地位置並作畫。

正面 | 第1次 ● 第2次 ● ➤ | 左側

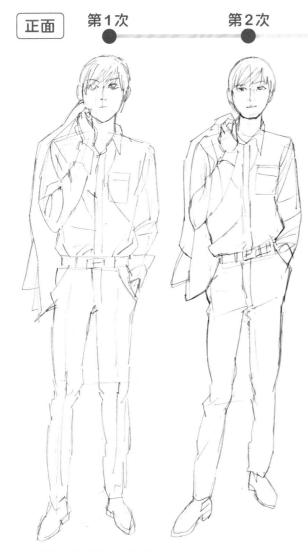

還差一點！
★★★☆☆

上半身稍微往右斜著移位，所以顯得肩寬變窄，左側身內縮、左手臂變短。下次練習時要記得檢查左側面的左肩和左臂的連接狀態，加以修正。

右斜前方

還差一點！ ★★★☆☆

第1次：拎著西裝外套的右手貼著右臉頰。腰部和膝蓋呈平行，變成雙腳承受重心的站姿。

畫得很棒 ★★★★★

第2次：拎著西裝外套的右手已修改成靠在右肩的狀態。右腰右膝下降、左腰左膝抬起，左腳往後踩、右腳往前伸，明確表現出左腳承受重心的方式和前後的景深。

單腳重心的姿勢，是古希臘雕像米洛的維納斯，和巴洛克時期的畫家魯本斯畫作中的經典姿勢。各位可以參考這些作品中人體承受重心的方式和閒適的氣氛。

畫得很棒
★★★★★

運用輔助線確實掌握了身體的方向。右手和軀幹稍微偏短，下次練習若能將右手和軀幹稍微畫長一點會更好。

靠牆站

正面

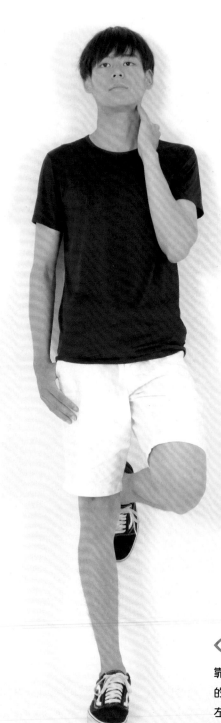

👁 觀察重點

靠牆站的姿勢是為了認識它與自立站姿的差異所設的課題。這個姿勢將背部和左腳靠在牆上,使落在右腳下的重心分散至牆壁。與站姿相比,這個姿勢需要明顯畫出身體放鬆的狀態。

左斜前方

右斜前方

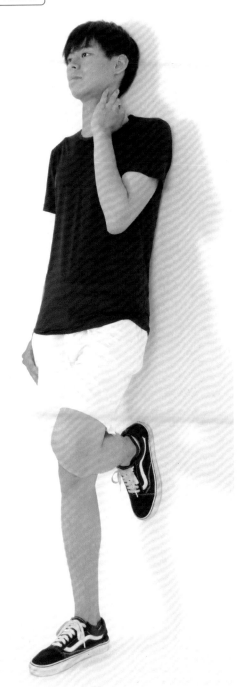

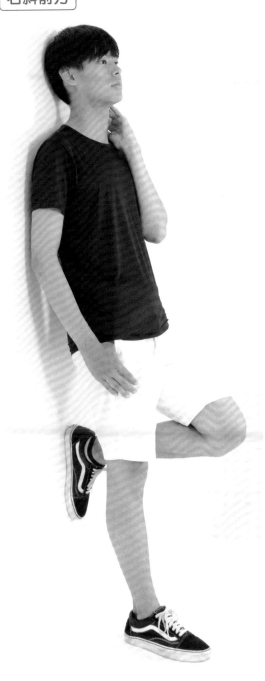

👁 觀察重點

左斜前方的角度可以看見接觸牆壁的背部，以及位於畫面前方的左腳。如果沒有牆壁的話，人物就會倒下，所以重點是要畫出沒有牆壁但卻呈現出靠牆感覺的輪廓剪影。

右斜前方的角度是左斜前方的對稱，作為軸心腳的右腳和牆壁分散了重心。要好好掌握雙手雙腳的姿勢差異，以及軀幹穩定的基本形狀。

正面

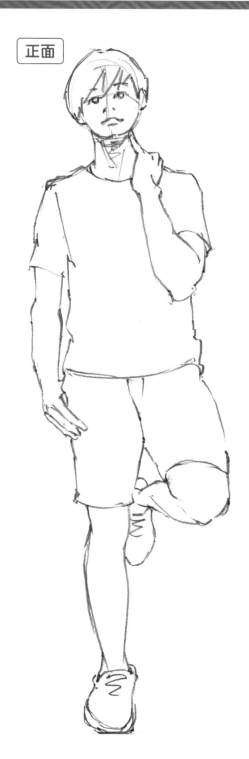

正面

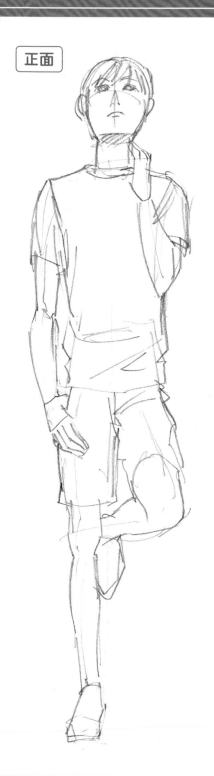

畫得很棒！★★★★★

這是用右腳重心的姿勢靠在牆壁上，所以右腳和牆壁分散了重心。軸心從右肩貫通到右腳跟，也呈現出左腳靠牆、左膝伸到畫面前方的感覺。這張圖也掌握了左肘和左肩的前後差異。

還差一點！★★★☆☆

要從正面畫出兩肩和左腳底靠牆的狀態非常困難，但這張圖卻剛好抓住了構圖平衡。如果身體能再畫得寬一點就好。由於軸心在右腳，若將右腳畫得穩固一點，或是疊上線條表現出強度，重心會更明顯。

左斜前方

右斜前方

第1次　　　　　　　　第2次

再試一次！★★☆☆☆

第1次：軀幹太短，不符合模特兒的人體比例。要意識到肩膀靠著牆壁的姿勢來畫。

畫得很棒 ★★★★★

第2次：運用輔助線測量人體比例，整合了軀幹的長度、手長和腿長。肩膀靠在牆上的姿勢表現得很好，視線的方向也正確。

還差一點！★★★☆☆

這張圖依作者的角度呈現人物透視，畫了輔助線來測量骨骼重點的傾斜程度。雖然輔助線不需要每次都畫出來，不過斜角度的構圖很容易位移或扭曲，所以畫出輔助線一邊確認、一邊作畫的確比較保險。如果觀看者能夠想像出作者的角度，應該就能理解這張圖了。

如果能意識到靠牆站的姿勢再畫，有助於重新認識一般的自立站姿。對於不靠自力站立的傾斜度與水平線、垂直線關係的感覺，要盡可能培養得更敏銳。

垂直線

練習課題

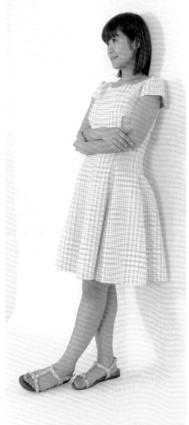

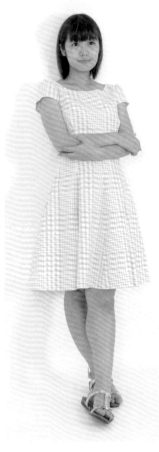

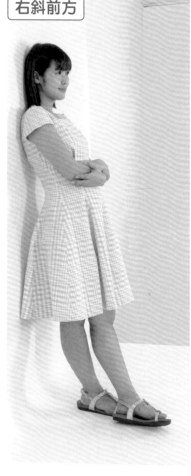

👁 觀察重點

右斜前方的角度，上半身的肩膀靠牆，加上下半身、尤其是伸出左腳的方式，會讓重心往肩膀去。需要掌握裙子遮住的身體骨骼重點的連接方式。

這個構圖要確實掌握肩膀到膝蓋的垂直線傾斜角度。雙臂交抱在胸前、右肘在畫面前方，相較之下，左腳則是在右腳上交叉、位在畫面前方。要好好把握姿勢的特徵。

右斜前方的角度可以看出肩膀完全靠在牆上。要仔細打量身體後側的肩膀～背～腰～裙子的彎曲起伏和身體前側的傾斜度，正確捕捉人物的剪影。

靠牆的姿勢要表現出萬一失去支撐物就會倒下的狀態。頭的重心與雙腳間的重心（依情況可能要加上臀部重心）越偏移，就越不容易在沒有支撐物的狀況下站穩。要徹底觀察人物相對於垂直線的傾斜角度。只要能夠有意識地畫出「依靠」的狀態，站姿的表現能力就會更高。

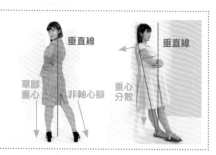

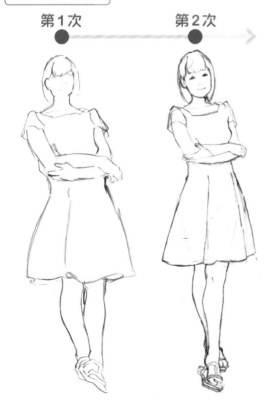

左斜前方　第1次　第2次

稍微右斜前方　第1次　第2次

右斜前方

再試一次！★★☆☆☆

第1次：下半身畫太短了，原因出在先畫好臉之後才畫出身體。臉放到最後，先從肩膀到腳尖畫好身體以後，再畫出臉，比較容易修正全身的比例。

進步很多了 ★★★★☆

第2次：這次預先檢查頭和身體的比例，重新畫好了。但雙臂交抱的透視和照片不一樣，如果能夠在肩膀和手臂加上輔助線、確認傾斜角度再畫，成果會更好。

還差一點！★★★☆☆

小腹稍微凸出，充分表現出背部靠牆的姿勢。可惜的是肩膀抬得太高，顯得脖子很短。如果能補充鼻子和下巴的線條，加強描繪臉部中心，在前腳的鞋底畫出更深的線條、呈現出前景感，效果會更好。

再試一次！★★☆☆☆

第1次：裙子的右後方輪廓線太重，沒有和腿相連。要多注意輪廓和微妙的線條深淺可能會切斷部位的連接。

進步很多了 ★★★★☆

第2次：這次細心地勾勒出柔和的形狀，腰和腿的連結更明顯了。臉部表情也變得溫柔，畫出了人物的魅力。

回頭

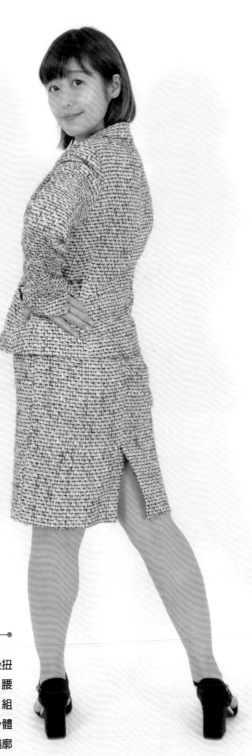

◉ 觀察重點

左手插腰，左腳承受重心，上半身往後扭
轉。要充分觀察頭部方向、肩膀方向、腰
部方向、連接各部位的軀幹扭轉方式，組
合身體的前面和背面。只要能捕捉身體
的構造、注意扭轉的呈現，畫出來的輪廓
線就會不一樣。

右斜後方

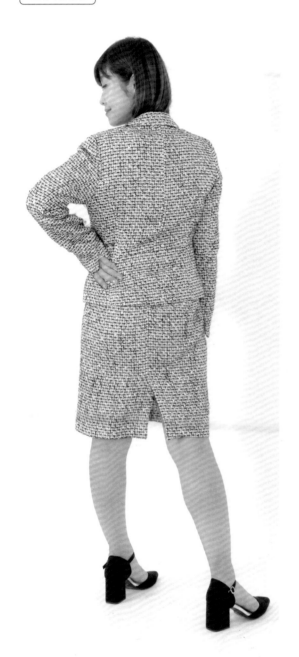

左斜後方

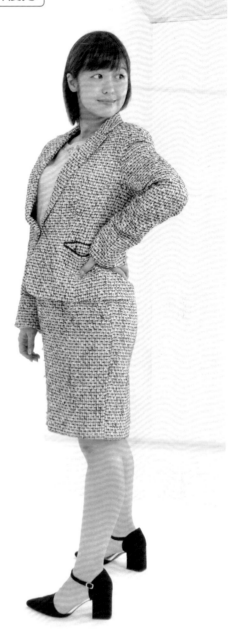

👁 觀察重點

以左手插腰、承受重心的左腳為基準來觀察。左腰到左軀幹、左肩、左臉都是往左扭，右手和右腳放鬆自然下垂。線條要連接起來、逐漸勾勒出形狀。

這個姿勢可以明顯看出胸形，容易畫出正中線，以正中線為界，轉動左右的骨骼重點。要用肩膀和腰的扭轉方向差異，表現出這個姿勢的「感覺」。

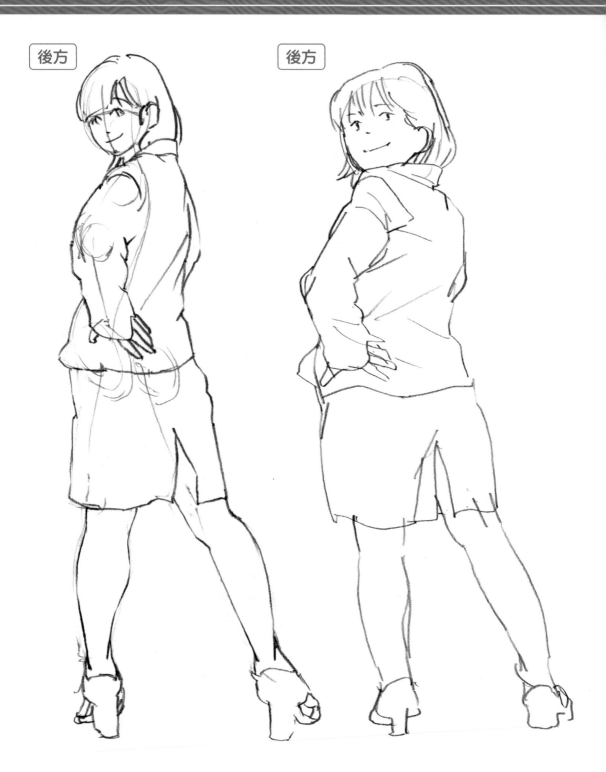

後方

後方

畫得很棒！★★★★★

只要明顯表現出臉的方向，就能輕易展現身體的扭轉狀態，可以看出身體是從腳跟的位置到腰、胸肩、脖子、頭部逐漸往左扭轉。雖然能看見腰部區塊的草稿線，不過腰兩側的輪廓線也都充分捕捉到了傾斜的角度。

進步很多了 ★★★★☆

雖然身體畫得有點胖，但充分表現出身體的扭轉方式。左肩稍微偏高了點，如果要讓左肩更有來到畫面前方的感覺，在左肩再多畫一條更深的線條，透視會更明顯。

右斜後方　　　　左斜後方

第1次　　　　　第2次

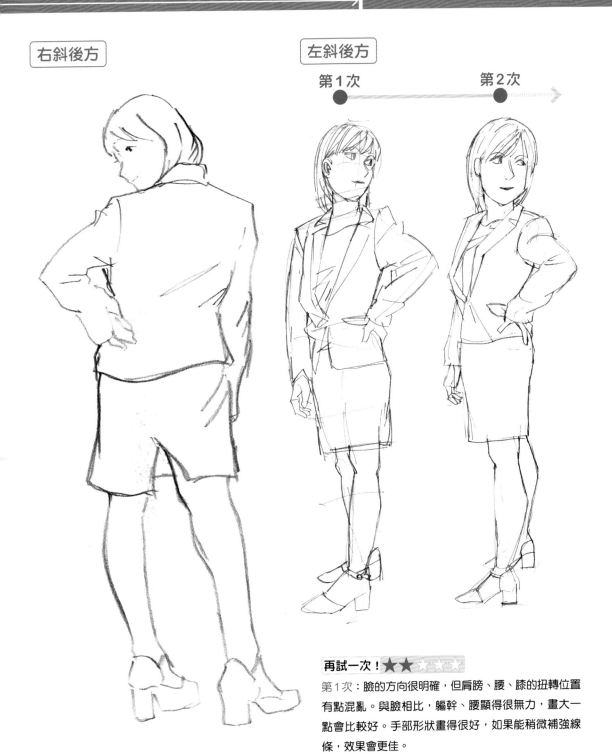

再試一次！★★☆☆☆

第1次：臉的方向很明確，但肩膀、腰、膝的扭轉位置有點混亂。與臉相比，軀幹、腰顯得很無力，畫大一點會比較好。手部形狀畫得很好，如果能稍微補強線條，效果會更佳。

進步很多了 ★★★★☆

第2次：修正了肩膀、腰、膝的扭轉位置，整頓了線條。如果畫面前方的左肩能稍微抬高一點，透視就正確了。另外，臉與身體相比顯得太大，要注意臉和身體大小的比例。

還差一點！★★★☆☆

雖然掌握了人體比例，但厚重的線條並沒有強調出外形的平衡，而是只強調其他面積的部分。觀看者的視線會集中在線條較深的地方，所以建議找出整體的線條韻律感、均衡表達深淺。

● 練習課題

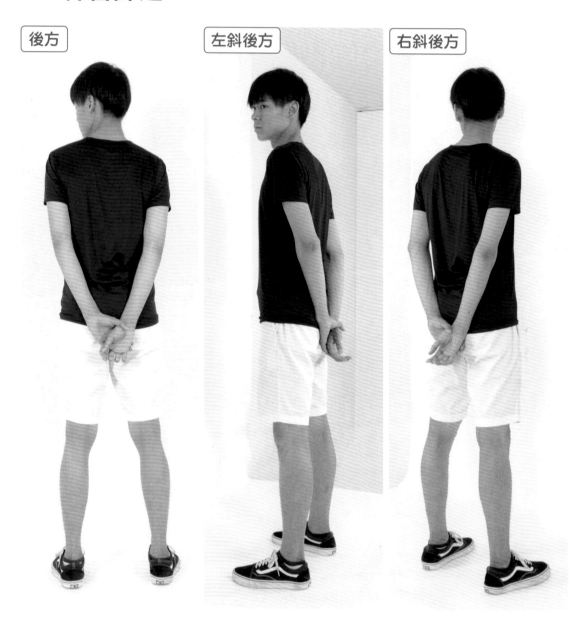

| 後方 | 左斜後方 | 右斜後方 |

◉ 觀察重點

這個課題是學習掌握臉朝向左邊、雙手背在後方交握的背影姿勢。只要掌握到左肩和右腰、右肩和左腰連結展成X字形的上半身，與雙腳站穩的模樣，就能畫出扎實穩固的姿勢。

左斜前方的角度，可以看見轉向側面的臉朝向自己的方向。建議將重點放在身體前側的鼻子、下巴、腳尖，以及身體後側的手和腳跟的位置，測量身體的寬度比例。

右斜前方角度的臉背對著畫面，從這裡看不見，但只要捕捉到左耳在畫面前方、右耳在後方的狀態，就能掌握脖子扭轉的模樣。透視要明確畫出右肩、右手在前方，左肩、左手在後方的感覺。

左斜後方　第1次　第2次

後方

右斜後方

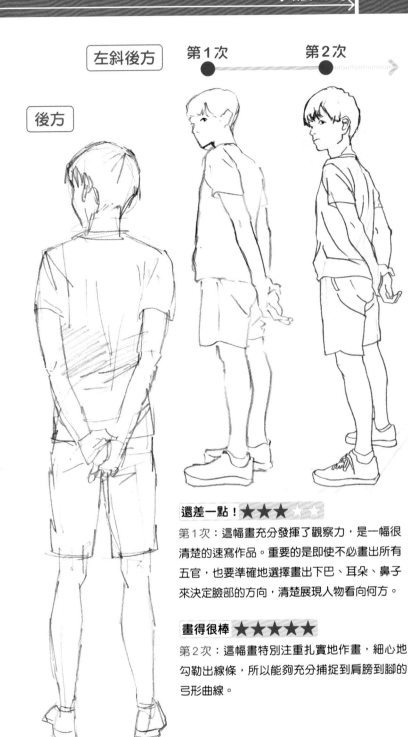

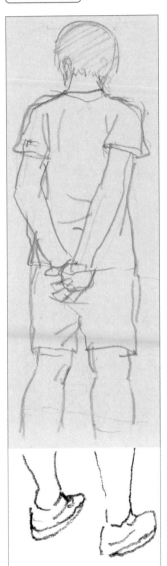

還差一點！★★★☆☆

第1次：這幅畫充分發揮了觀察力，是一幅很清楚的速寫作品。重要的是即使不必畫出所有五官，也要準確地選擇畫出下巴、耳朵、鼻子來決定臉部的方向，清楚展現人物看向何方。

畫得很棒 ★★★★★

第2次：這幅畫特別注重扎實地作畫，細心地勾勒出線條，所以能夠充分捕捉到肩膀到腳的弓形曲線。

進步很多了 ★★★★☆

精準地掌握了頭、臉、肩膀的樣子，也充分捕捉到手的形狀，建議可以再加上稍微深一點的線條，提高輪廓的強度。腰和腿的寬度與上半身相比稍嫌不足，下次練習時若能注重寬度的比例會更好。

還差一點！★★★☆☆

剛開始頭和肩寬畫得太大，導致腿畫不下。遇到這種部分身體畫不進紙張的狀況時，如果還有多餘的時間，可以在下方接另一張紙畫完全身。

單腳踩著平台站

觀察重點

這是右手右腳搭在前方的平台上、承受重心的正面姿勢。正面角度要以水平線為基準。右手、右腳、頭都是正面朝向畫面前方，所以要比後方的左手左腳更加強調，才能畫出強而有力的好作品。

左側

右斜前方

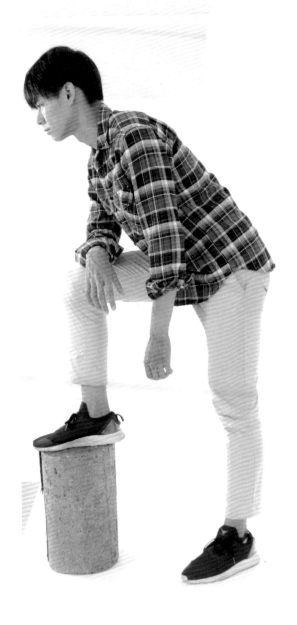

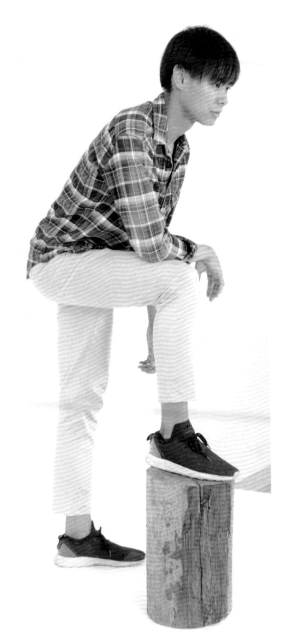

👁 觀察重點

側面的角度要注意儘量採取填滿橫式畫面的構圖。因為右手背朝向畫面前方，所以作畫時最好要確實掌握這種感覺。

從右斜前方的角度，要仔細觀察朝畫面前方斜伸出來的右手、右腳的角度和強度。可以試著畫成右肩～右背～右臀～右膝連成三角形的樣子。

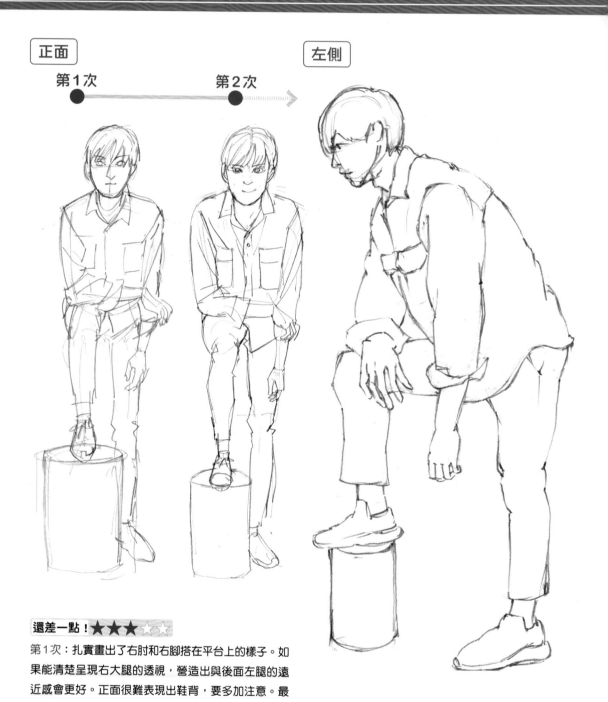

第1次　　　　　第2次

還差一點！★★★☆☆

第1次：扎實畫出了右肘和右腳搭在平台上的樣子。如果能清楚呈現右大腿的透視，營造出與後面左腿的遠近感會更好。正面很難表現出鞋背，要多加注意。最好在鞋背的位置加上輔助線、展現出鞋子的厚度。

進步很多了 ★★★★☆

第2次：這次清楚畫出了右大腿的透視，讓右肘確實搭在右大腿上。畫面前方的右手右腳和後方左手左腳的遠近感也更明顯了。鞋背的位置加了輔助線，充分展現出鞋子的厚度。

畫得很棒 ★★★★★

確實掌握並組合了每一個骨骼重點。軀幹的分量感與畫面前方的左肩左臂、後方的右肘、朝向畫面前方的右手背的遠近感都掌握得很好。有效運用了「重疊遠近感」（參照 P.26），使重疊部位中的前方部位顯得較近、後方部位顯得較遠。右手背和右腿的前後感也表現得宜。

左側

右斜前方

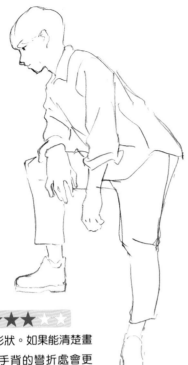

還差一點！★★★☆☆

掌握了全身的形狀。如果能清楚畫
出右手手腕和手背的彎折處會更
好。左腳尖的方向有點偏移，建議
比對下方的剪影確認一下。

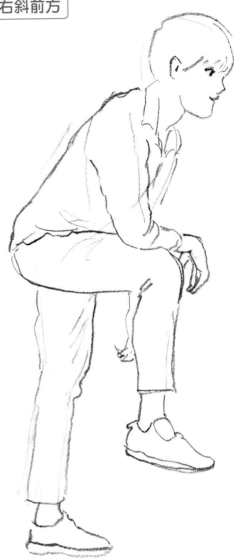

再試一次！★★☆☆☆

右手肘和手指的透視很清楚，可以看出作者特意將右
半身畫在畫面前方。要充分運用時間作畫，打量人物
整體並不斷疊加。還有，最重要的是仔細觀察人體的
輪廓，用最少的線數畫出來。找出最準確的線條並不
斷畫下去，直到時間用完為止。

練習課題

左斜前方

右斜前方

左斜後方

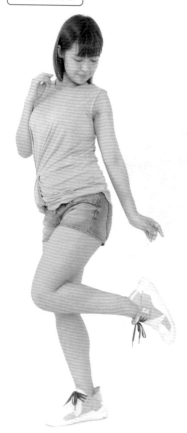

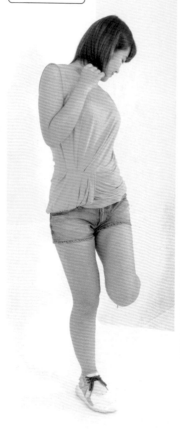

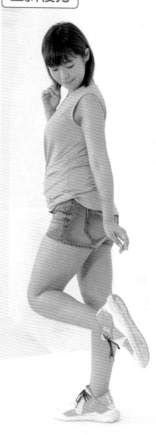

觀察重點

畫右腳承受全身的體重、單腳站立的姿勢時，要掌握好用右腳保持平衡的狀態。最好能捕捉到左腳相對於垂直線是彎成〈字形、人物視線朝向左腳跟的姿勢。

從右斜前方的角度，看不見彎曲的左腳從膝蓋伸到對面的腳尖，但仍然可以推敲出視線朝向左腳跟的狀態，掌握上半身稍微扭轉的模樣。要捕捉到頭頂到左腳跟的斜直線與

左膝構成的三角形，大致掌握全身的剪影。試著想像垂直剖開身體、掌握身體分量感的能力也很重要。

與單腳踩在平台上的姿勢和單腳往後彎最相似的姿勢，就是上樓和下樓的動作；也就是穩固梯子、階梯凳、墊腳台等立足點，靠前後腳的動向來移動身體的動作。骨骼的長度不會變，所以是靠關節彎曲來拉伸肌肉。動作如圖示，會左右交互擺動。

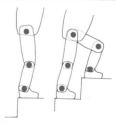

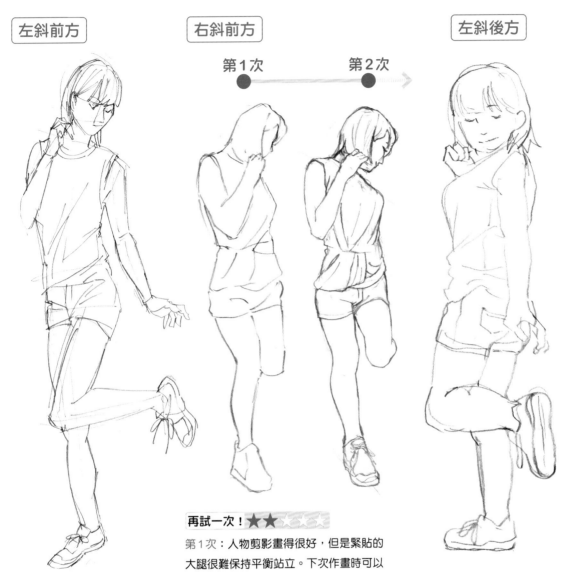

左斜前方　　右斜前方　　左斜後方

第1次　　第2次

再試一次！★★☆☆☆

第1次：人物剪影畫得很好，但是緊貼的大腿很難保持平衡站立。下次作畫時可以注意大腿張開的程度。

畫得很棒★★★★★

第2次：表現出線條的強弱和韻律感。人物的剪影也掌握得很好。

還差一點！★★★☆☆

充分掌握了肩膀以及腰的方向。如果能讓人物再胖一點，或是縮短軀幹和腿，會更像模特兒。

還差一點！★★★☆☆

上半身掌握得很好。最好能畫出左腳往右後方彎曲、與作為軸心腳的右腳之間形成的三角形空隙。

右腳和左腳重疊

大腿稍微張開

有三角形的空隙

翹腳坐椅子

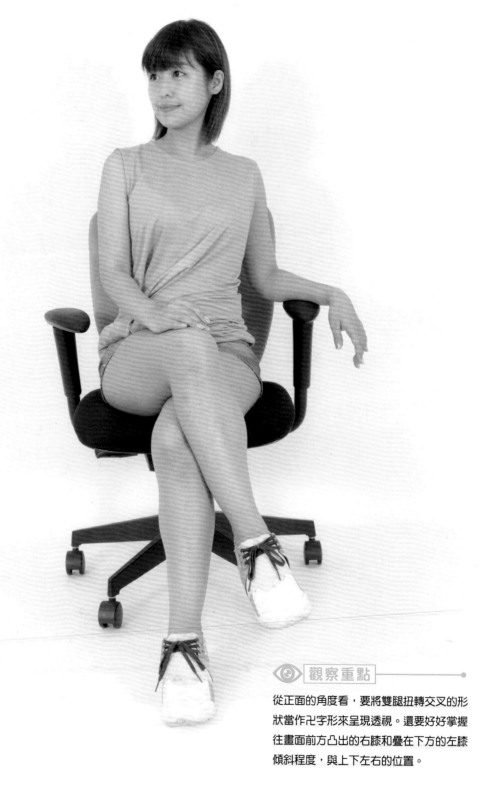

👁 **觀察重點**

從正面的角度看，要將雙腿扭轉交叉的形狀當作卍字形來呈現透視。還要好好掌握往畫面前方凸出的右膝和疊在下方的左膝傾斜程度，與上下左右的位置。

右斜前方

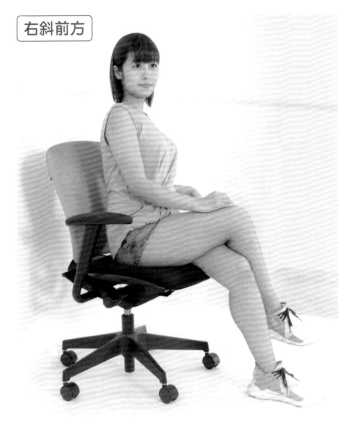

👁 觀察重點

臉朝向這邊，所以要強調臉和右肩，捕捉胸部流暢的山形曲線到背部的軀幹厚度，掌握上半身的L形。右膝朝向左斜上方的後面，左膝朝向右斜下方的前面。如果用目測不好畫，可以在膝蓋的方向畫出輔助線。

左斜前方

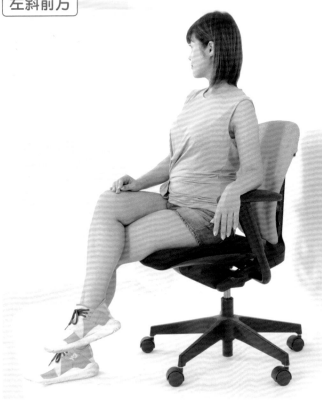

👁 觀察重點

臉朝向另一側，所以要將往畫面前方伸出的左手腕和右腳踝當作重點強調。右膝疊在上面，會遮住左膝，需要推敲出看不見的左膝如何連接左腳踝，以及腳如何踩在地上來掌握形狀。

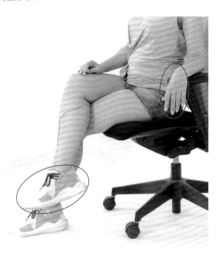

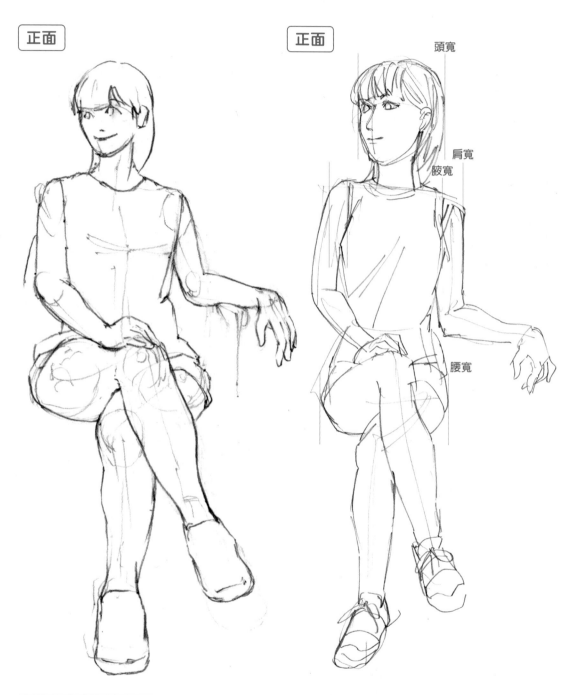

正面

正面

頭寬

肩寬

腋寬

腰寬

畫得很棒 ★★★★★

坐在椅子上的姿勢，最理想的程度是即使沒有畫出椅子，畫好的人體也能令觀看者想像出那裡有張椅子。不要只侷限於展現雙腿的交叉方式，如果能夠顧及左肘靠在扶手上的狀態，觀察力會更高一層樓。

還差一點！ ★★★☆☆

這張圖勾出了臉部五官、手臂、腿的草稿線，大致掌握了全身的形狀才開始畫。雖然清楚畫出沒有椅子的翹腳坐姿，但肩寬和腰寬與頭部相比顯得太窄。模特兒的身體寬度依序是頭寬＜腋寬＜肩寬＜腰寬。下次練習時要多注意寬度比例再畫。

右斜前方

第1次　　　　　　　　第2次

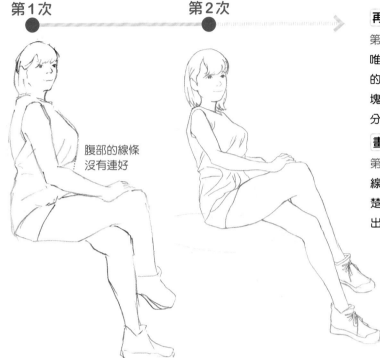

腹部的線條
沒有連好

再試一次！★★☆☆☆

第1次：這張圖確實捕捉到L型，但唯獨沒有畫出位於另一側連接胸和腰的線條。用線條圍起來才能想像出區塊的模樣，所以要多注意這一點、充分觀察整體。

畫得很棒 ★★★★★

第2次：用長線條連接了全身的輪廓線。右膝和左膝的方向都呈現得很清楚。雖然右手臂有點細，但充分表現出放鬆的感覺。

進步很多了 ★★★★☆

如果很快就畫好了身體、還有多餘的時間，也可以像這樣畫出椅子。這張圖準確推敲並掌握了看不見的左膝位置，但兩腳腳尖畫成朝上，稍微可惜了點。左腳底也沒有確實著地。建議比對下方的剪影確認一下。

腳尖朝下

左斜前方

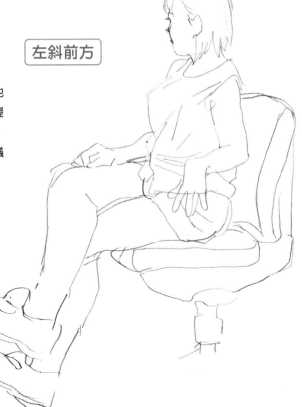

練習課題

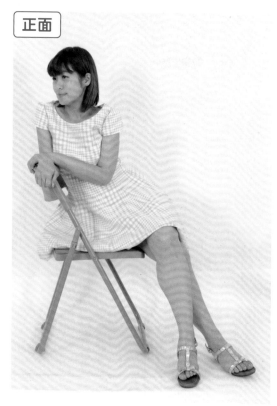

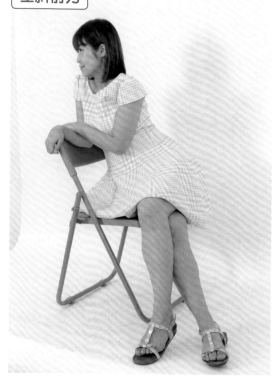

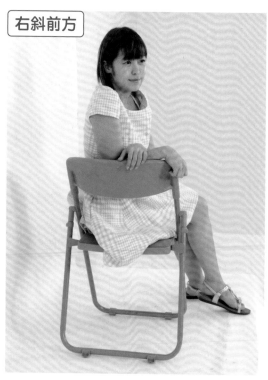

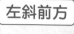 觀察重點

首先大致掌握這個姿勢的特徵。從正面的角度可以將人物捕捉成三角構圖。臉朝右邊，橫坐在椅子上翹著腳，左膝往畫面前方凸出，右腳往左自然放下。要仔細觀察身體各部位的方向和組合。

右斜前方的角度會使上半身和下半身之間的部分被椅背遮住。需要推敲被遮住的身體寬度，避免破壞被劃分成上下的身體連結。

左斜前方是右手腕和左膝來到畫面前方、上半身在後方的姿勢。這種景深不容易呈現，可以畫得稍微誇張一點，將前方的右手腕和左膝看成是向外凸的部位。

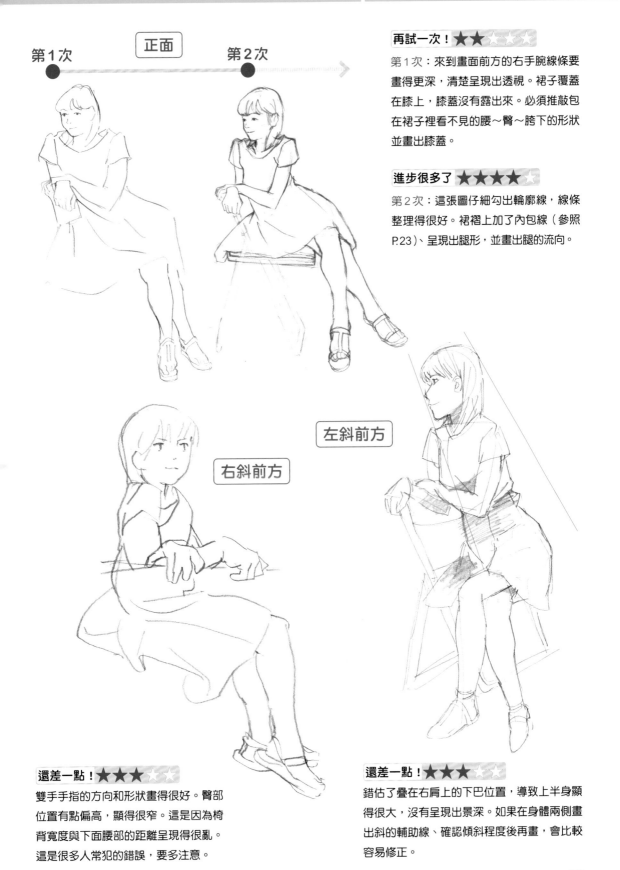

第1次　正面　第2次

再試一次！★★☆☆☆

第1次：來到畫面前方的右手腕線條要畫得更深，清楚呈現出透視。裙子覆蓋在膝上，膝蓋沒有露出來。必須推敲包在裙子裡看不見的腰～臀～胯下的形狀並畫出膝蓋。

進步很多了 ★★★★☆

第2次：這張圖仔細勾出輪廓線，線條整理得很好。裙褶上加了內包線（參照P.23）、呈現出腿形，並畫出腿的流向。

左斜前方

右斜前方

還差一點！★★★☆☆

雙手手指的方向和形狀畫得很好。臀部位置有點偏高，顯得很窄。這是因為椅背寬度與下面腰部的距離呈現得很亂。這是很多人常犯的錯誤，要多注意。

還差一點！★★★☆☆

錯估了疊在右肩上的下巴位置，導致上半身顯得很大，沒有呈現出景深。如果在身體兩側畫出斜的輔助線、確認傾斜程度後再畫，會比較容易修正。

雙臂靠腿坐椅子

正面

這是正面、左右對稱的姿勢。雙腿張開比肩膀更寬，雙手交握朝前且手指超出雙膝，腰和臀部往後拉。重點在於要推敲出看不見的腰和臀部形狀，掌握好空間、清楚呈現透視感。

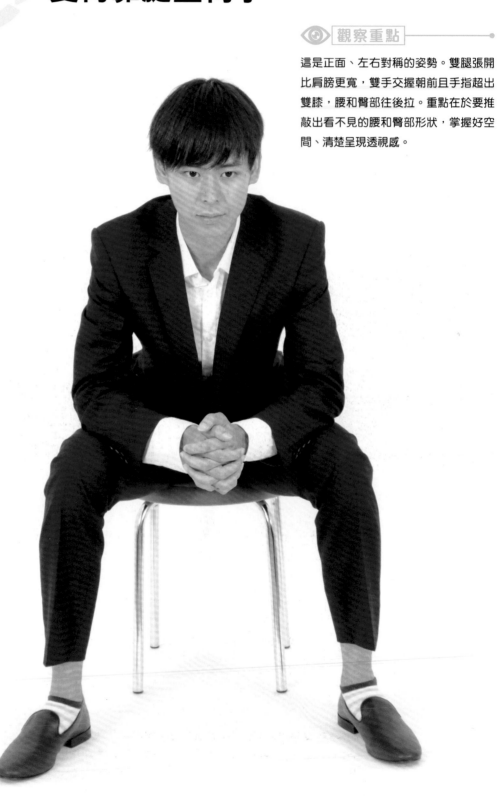

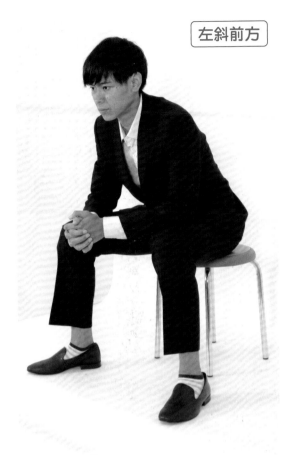

左斜前方

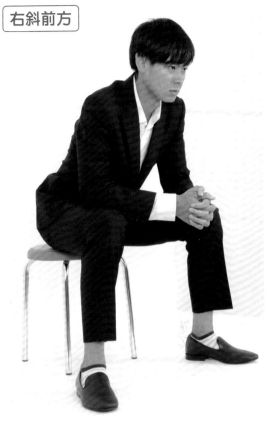

右斜前方

👁 **觀察重點**

這個角度可當成從右斜前方看，且頭、雙膝、臀部連成的四角錐，由下方的雙腿和椅子支撐，以這樣的方向來畫。右斜前方和左斜前方是左右對稱。用呈現四角錐底部透視的感覺，來掌握雙腿和臀部的景深。

雙臂靠著雙腿坐在椅子上的姿勢，如果能**想像成四角錐的底部**來畫透視，就能呈現畫面前方的雙膝和後方臀部的景深。重力分散在兩肘、雙膝、臀部，從肩膀下降到臀部、從手肘下降到腿。承受重力的**兩肘和雙膝**要用較深的線條畫出形狀，表現出支撐重力的感覺。

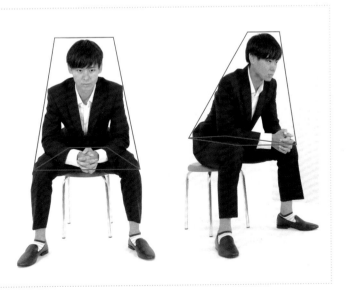

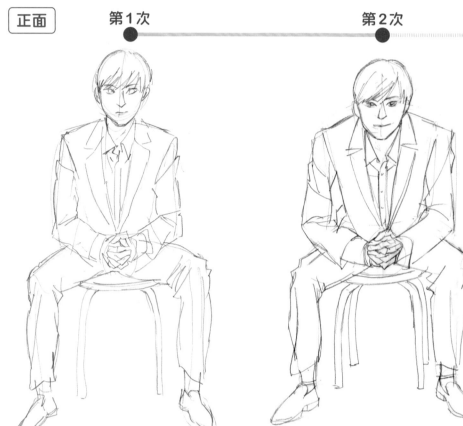

正面　第1次　第2次

左斜前方

還差一點！★★★☆☆

第1次：上半身沒有前傾。建議肩寬要再寬一點，兩肘
要確實靠在雙腿上。兩肘和雙腳看起來並沒有受到地
面重力的影響。最好用更深的線條來畫，表現出前景
感，才能看出交握的手比雙膝更加往前凸出。

畫得很棒 ★★★★★

第2次：身體往前傾，兩肘確實靠在雙腿上，呈現出沉
著的穩定感。雙手交握往畫面前方伸出的模樣也畫得
很清楚。雙腿張開的幅度和雙膝到臀部的透視不夠明
顯，如果能修正一下會更好。

還差一點！★★★☆☆

臉部朝上。沒有畫出背、腰、臀的區別，軀幹各部位
全部黏成一團。建議下次要注重背、腰、臀部的骨骼
重點並妥善組合。

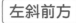

左斜前方

畫得很棒 ★★★★★

從左斜角也能看出張開的雙腿比肩寬更寬，如果右腳的位置能稍微往後縮一點、清楚呈現出透視會更好。

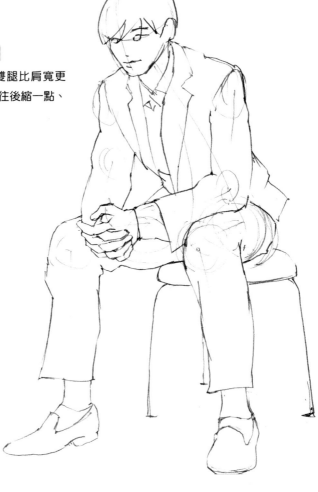

右斜前方

還差一點！ ★★★☆☆

雖然捕捉到了前傾姿勢的形狀，但雙腿張開的幅度太窄。建議與剪影比對一下，確認腳跟和腳尖的距離感。

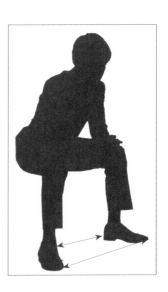

● 練習課題

正面

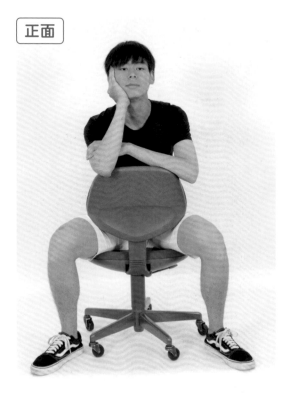

左斜前方

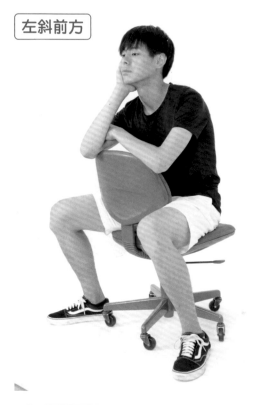

右斜前方

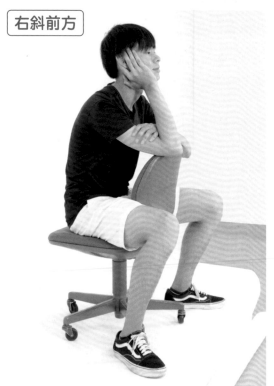

👁 觀察重點

這是手肘靠在椅背上的坐姿。這個坐姿的張腿方式和前面的姿勢一樣，但上半身的重心放在椅背上，所以是呈現平緩的前傾姿勢。正面角度要採取填滿畫面的三角構圖，將全身畫進紙張裡。

從右斜前方的角度看，椅背會遮住左腿。要推敲出左腰～左腿～左膝的連結，以及搭在右臂上的左手手指與後方左手手肘的連結狀態。

從左斜前方的角度看，椅背會遮住右腰和右腿的一半，右腋下也藏在左手腕後面，不容易掌握右半身的形狀。要仔細推敲看不見的右腋下和右腰的連接狀態。

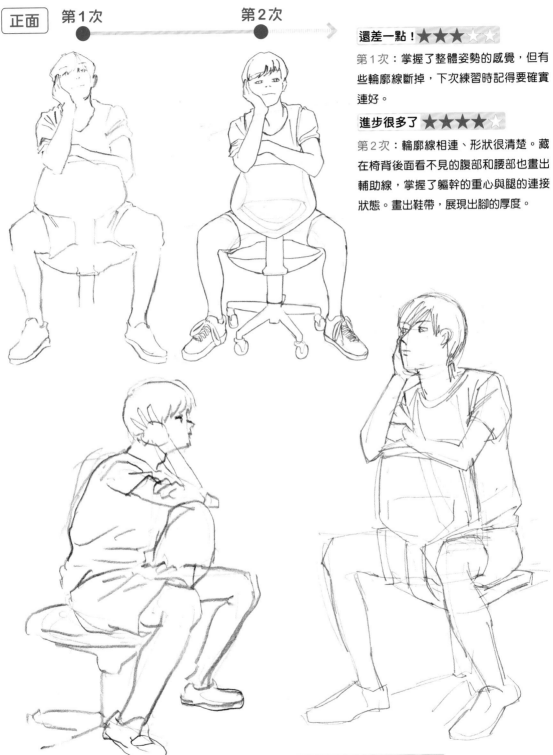

正面　第1次　　第2次

還差一點！★★★☆☆

第1次：掌握了整體姿勢的感覺，但有些輪廓線斷掉，下次練習時記得要確實連好。

進步很多了 ★★★★☆

第2次：輪廓線相連、形狀很清楚。藏在椅背後面看不見的腹部和腰部也畫出輔助線，掌握了軀幹的重心與腿的連接狀態。畫出鞋帶，展現出腳的厚度。

還差一點！★★★☆☆

身體和椅子都畫得很好。右手肘的線斷掉了，如果能扎實畫好的話會更完美。

進步很多了 ★★★★☆

右腳跟和腳尖的位置偏移了，所以軀幹應該往後拉、調整位置。左手肘和左膝的線最好再加強一點，呈現出前景感。

單膝跪地

正面

先大致捕捉剪影和空隙的形狀，再觀察整體的姿勢。這是前傾姿勢，左手左腳都往畫面前方凸出，右手右腳往後拉，所以要掌握好左右的景深。肩膀不是呈水平線，而是右肩偏高、左肩稍低。重點在於即便是這種輕微的傾斜，也要透過觀察準確捕捉。

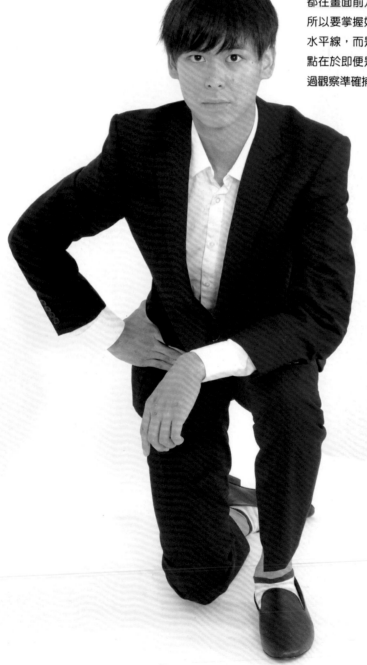

左側

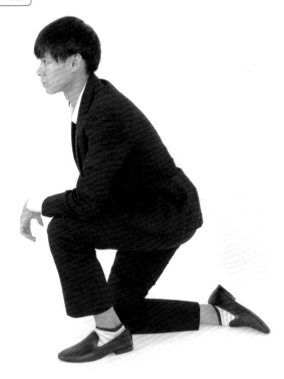

 觀察重點

從左側面的角度看，要盡可能專注、正確捕捉剪影的形狀。雙腿之間形成的三角形空隙具有通風的作用，可以讓觀看者認識畫面的空間。

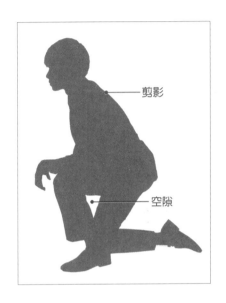

剪影

空隙

右斜前方

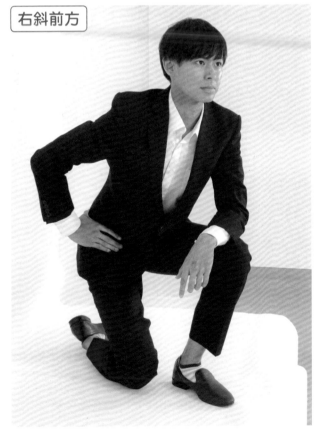

 觀察重點

從右斜前方的角度看，會發現左右手肘之間和雙腿之間，這3處都有通風的空隙。建議可以將這3處空隙想像成人物抱著三角柱構成的空間。

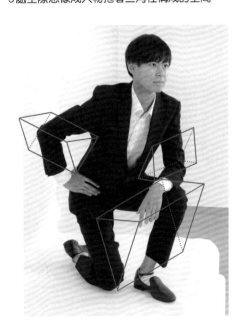

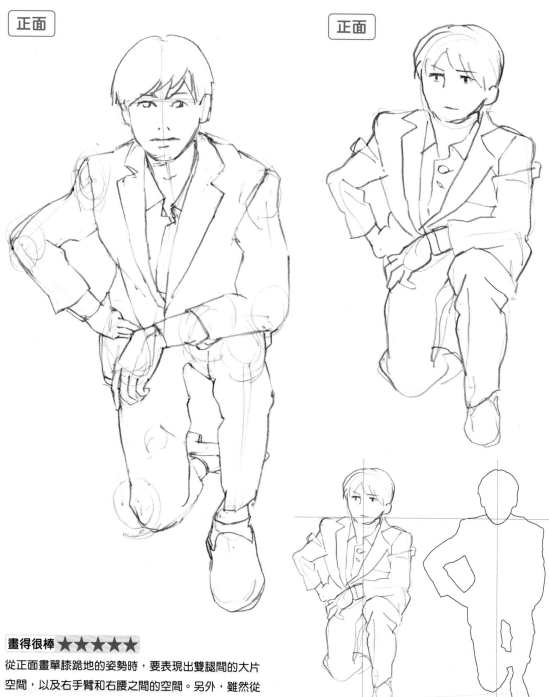

正面

正面

畫得很棒 ★★★★★

從正面畫單膝跪地的姿勢時，要表現出雙腿間的大片空間，以及右手臂和右腰之間的空間。另外，雖然從正面看不見，但往前伸的左手臂和左腿之間也有空間。即便是看不見的空間，也要正確觀察、認識並表現出來。

還差一點！★★★☆☆

臉部中心和上半身偏右。一張圖的印象往往取決於臉，所以要正確捕捉到臉部的方向。為了避免身體朝著和臉相同的方向傾斜，要重新觀察並修正臉朝向的方位，和身體是往哪個方向擺出架勢。

右斜前方　　　第1次　　　　　第2次

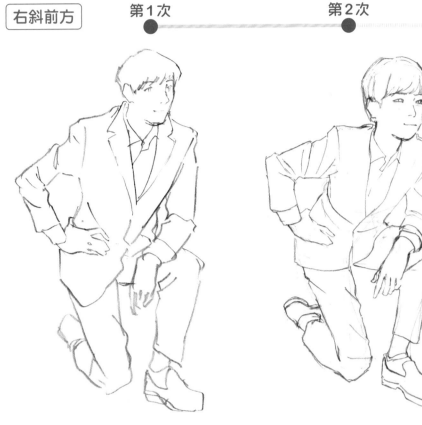

還差一點！★★★☆☆

第1次：如果能夠確實畫出兩隻鞋的形狀，腳的位置
和方向就會更明確。要顧及腳尖呈現的感覺並畫出來。

進步很多了★★★★☆

第2次：頭的形狀和臉部表情都畫得很確實。兩隻鞋
的形狀也畫得很完整，位置和方向都很明確。往前伸
出的左手腕和左腿前後的距離很清楚。如果能畫出插
在右腰上的右手手指線條、表現出根根分明的手指會
更好。

左側

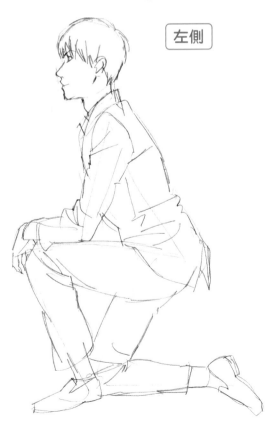

畫得很棒 ★★★★★

身體的方向、人體比例、姿勢的特徵都掌握得很好。
雖然身體外面包著衣服，但仍然正確推敲並組合出底
下重要的骨骼重點。如果能更加熟悉這個掌握人體的
方法，就能畫出更好的速寫。

練習課題

正面

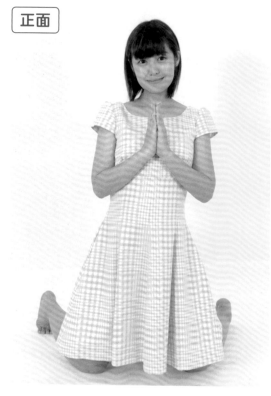

右側

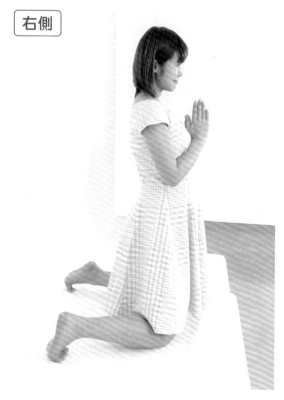

左斜前方

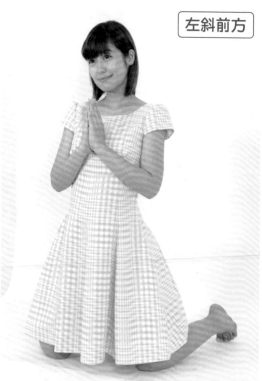

觀察重點

正面的角度要先以縱軸為基準，捕捉頭到膝蓋的人體比例。推敲出被裙子遮住的肚臍和腿大致的位置，測量上半身與下半身的比例。接著測量橫軸的肩寬、腰寬、膝寬、腳跟寬的比例。這張照片的雙膝張得比肩膀要寬，兩腳跟則是張得更開。作畫的過程中要記得反覆比對左右的位置。

從人物右側面的角度看，畫面的左側是背面，右側是正面。用橫軸與正中線捕捉身體的厚度，掌握靠雙膝支撐全身的姿勢。

在左斜角的姿勢中，雙腳趾尖位於景深的最深處。左側到右側的透視要呈現出來。尤其雙肩的透視要是歪掉了，全身的透視都會跟著歪斜，最好多加小心。

正面　第1次　第2次

再試一次！★★☆☆☆

第1次：雖然掌握了形狀，但圖畫中心的重點畫得並不明確。臉和手都要清楚畫出來、作為圖畫的中心。也要注意從裙襬露出的膝蓋與後方腳跟的距離。抵在地面上的腳趾沒有畫出來，使人物看似浮在空中，缺乏穩定感。

畫得很棒 ★★★★★

第2次：臉、手、腳等重點都畫得更準確了。身體的剪影變得更清楚，表現出分量感。

右側　第1次　第2次

左斜前方

再試一次！★★☆☆☆

第1次：右肩往上抬，變成方肩了。下次記得要修正肩膀的位置。

進步很多了 ★★★★☆

第2次：修正了肩膀的位置，線條變得流暢多了。妥善掌握了姿勢的特徵。如果人體比例能再正確一點會更好。

進步很多了 ★★★★☆

精準掌握了整體的姿勢。照片中的模特兒雙膝張得比肩寬更大，所以讓雙膝張得更開、比肩寬大一點會更好。

席地而坐

正面

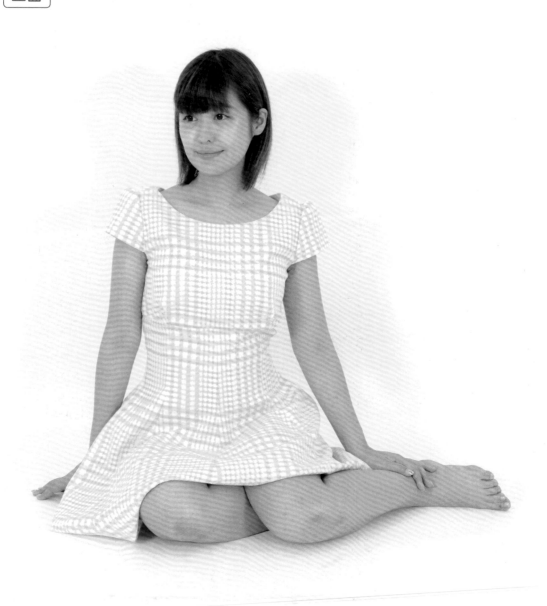

👁 觀察重點

這個姿勢是從跪坐歪斜成側臥坐。要採取填滿橫式畫面的長底三角形構圖。從正面的角度看，人體是幾乎垂直坐著，臀部觸地，所以要比較相對於垂直線的左右形狀，並掌握膝蓋彎曲、朝左斜後方橫擺的腿部透視。

右斜前方

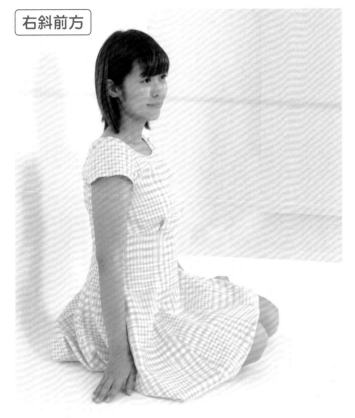

👁 觀察重點

從右斜前方的角度看，想像一下繞行身體前面和背面一周的正中線，會比較容易掌握立體感。雙腿藏在後方，只能看見一點點，所以要觀察雙膝的形狀來表現側臥坐的姿勢。

左斜前方

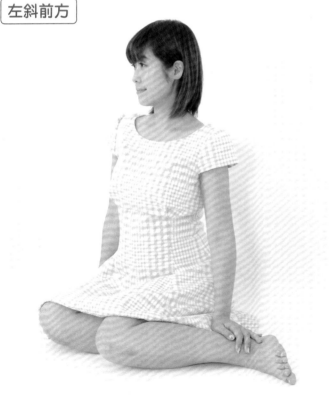

👁 觀察重點

左斜前方的角度，也要想像繞行身體前面和背面一周的正中線，來捕捉立體感。測量肩膀、乳房、手肘、膝蓋等骨骼重點的傾斜程度，呈現出透視。

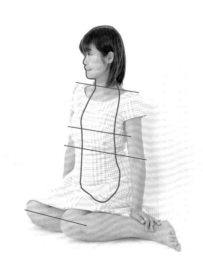

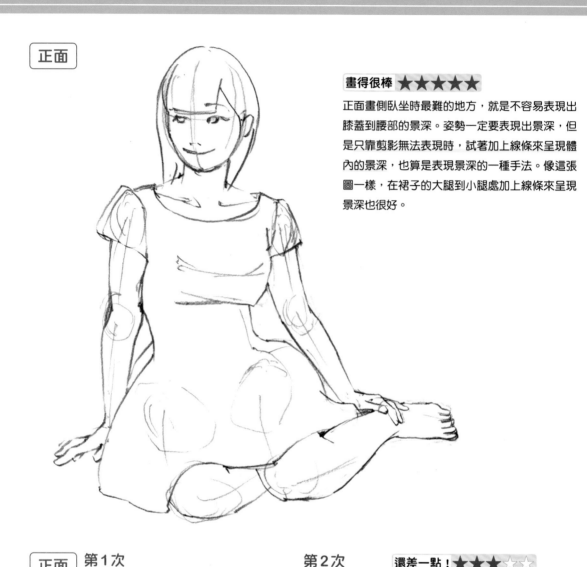

正面

畫得很棒 ★★★★★

正面畫側臥坐時最難的地方，就是不容易表現出膝蓋到腰部的景深。姿勢一定要表現出景深，但是只靠剪影無法表現時，試著加上線條來呈現體內的景深，也算是表現景深的一種手法。像這張圖一樣，在裙子的大腿到小腿處加上線條來呈現景深也很好。

正面　第1次　　　　　　　　第2次

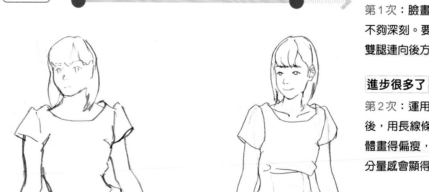

還差一點！★★★☆☆

第1次：臉畫得不清楚，給人的印象不夠深刻。要好好表現出通過雙膝到雙腿連向後方軀幹的景深。

進步很多了 ★★★★☆

第2次：運用輔助線掌握身體的區塊後，用長線條連接畫出全身。由於身體畫得偏瘦，稍微再寬一點、表現出分量感會顯得更穩重。

左斜前方

進步很多了 ★★★★☆

堆疊線條並勾勒出形狀。充分掌握了姿勢的特徵，如果能再將身體畫得厚一點，就能表現出分量感了。

一般而言，很多人都認為側臥坐是不良姿勢，因為骨盆會傾斜，脊椎會彎曲，肩膀也無法保持水平。伸腿那一側的腹部會往內縮，另一側則是伸展開來，脊椎也會彎曲。即使肩膀保持水平，腰部還是會傾斜，所以脊椎才會彎曲，造成側腹伸縮。

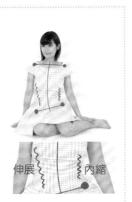

伸展　　　內縮

右斜前方

第1次 ● 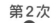 第2次 ●

還差一點！
★★★☆☆

第1次：右肩抬得太高。右肩要畫得低一點，右手筆直垂到地板。裙子和膝蓋的區別不易呈現，所以線條要清楚畫出兩者的差異。

畫得很棒
★★★★★

第2次：右肩和右手、裙子和膝蓋的線條都修正了。姿勢的整體樣貌展現出放鬆感。

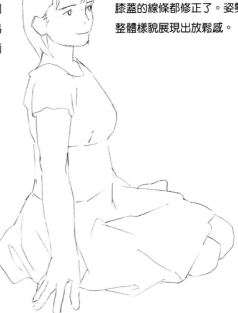

● 練習課題

右側

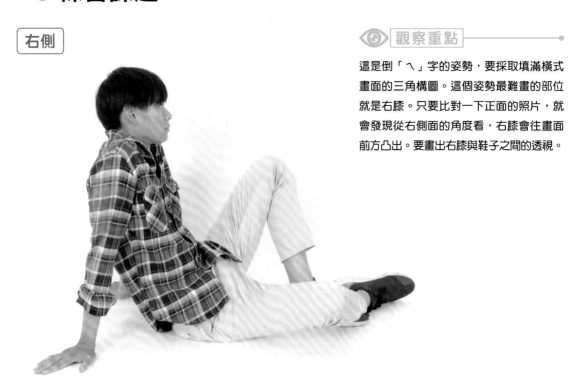

👁 **觀察重點**

這是倒「ㄟ」字的姿勢,要採取填滿橫式畫面的三角構圖。這個姿勢最難畫的部位就是右膝。只要比對一下正面的照片,就會發現從右側面的角度看,右膝會往畫面前方凸出。要畫出右膝與鞋子之間的透視。

正面

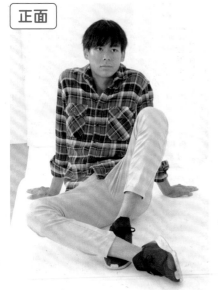

右斜前方

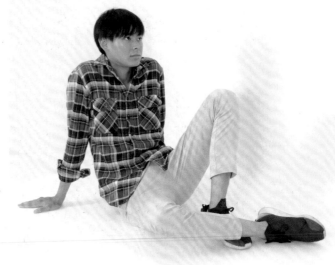

從正面角度看,可以分別捕捉畫面前半部(下半身)和後半部(上半身)的姿勢。接著再觀察整體、將兩者連在一起,就能以「準備就緒」的心情開始作畫了。

從右斜前方的角度也是一樣,右膝凸出的形狀很難只靠剪影來表現。只要能夠掌握作畫難度較高的右膝透視,應該就能畫好右腿了。右手的方向和右腳的鞋子方向相反,這也是從右斜前方看這個姿勢時可以掌握到的特徵。

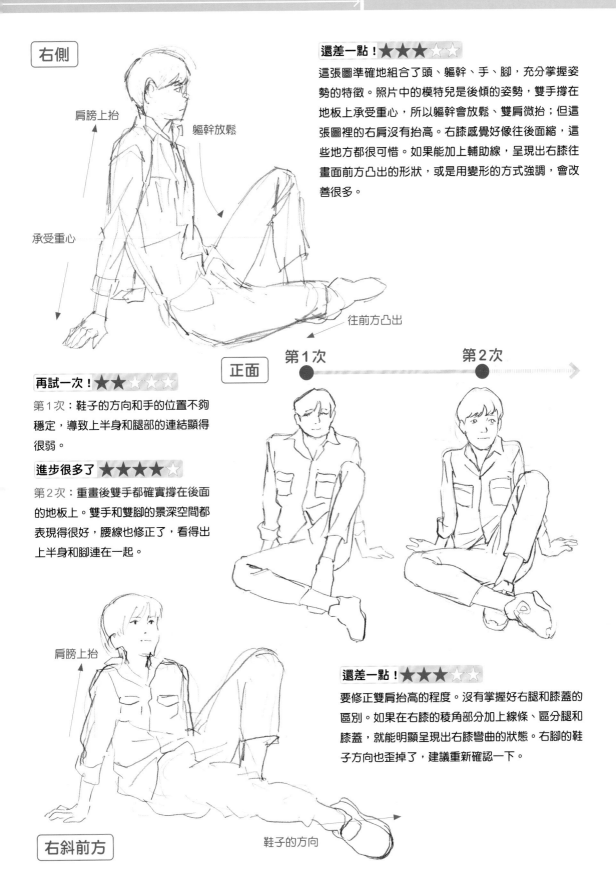

右側

肩膀上抬

軀幹放鬆

承受重心

還差一點！★★★☆☆

這張圖準確地組合了頭、軀幹、手、腳，充分掌握姿勢的特徵。照片中的模特兒是後傾的姿勢，雙手撐在地板上承受重心，所以軀幹會放鬆、雙肩微抬；但這張圖裡的右肩沒有抬高。右膝感覺好像往後面縮，這些地方都很可惜。如果能加上輔助線，呈現出右膝往畫面前方凸出的形狀，或是用變形的方式強調，會改善很多。

往前方凸出

正面

第1次　　　　第2次

再試一次！★★☆☆☆

第1次：鞋子的方向和手的位置不夠穩定，導致上半身和腿部的連結顯得很弱。

進步很多了 ★★★★☆

第2次：重畫後雙手都確實撐在後面的地板上。雙手和雙腳的景深空間都表現得很好，腰線也修正了，看得出上半身和腳連在一起。

還差一點！★★★☆☆

要修正雙肩抬高的程度。沒有掌握好右腿和膝蓋的區別。如果在右膝的稜角部分加上線條、區分腿和膝蓋，就能明顯呈現出右膝彎曲的狀態。右腳的鞋子方向也歪掉了，建議重新確認一下。

肩膀上抬

右斜前方

鞋子的方向

盤腿坐

正面

採取接近正三角形的左右對稱構圖。這種構圖若在作畫時沒有特別注意填滿畫面的話，一定會畫得太小。直式比橫式要高，所以採取直式構圖才能畫得大一些。建議要習慣畫出很大的構圖。

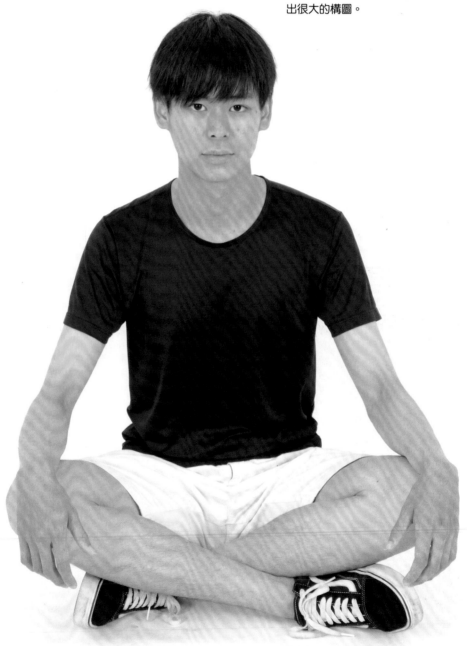

左斜前方

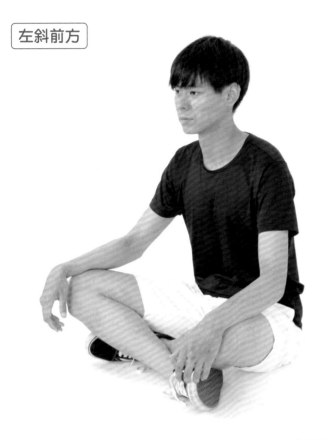

👁 觀察重點

從右斜角看，如果能看成人物緊緊嵌在金字塔裡的感覺，會比較容易掌握立體感。

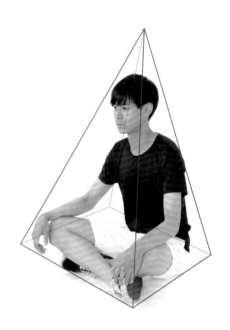

右斜前方

👁 觀察重點

從斜角看時，如果能想像一下正中線，會比較容易推敲出上半身的高度和厚度。雙肩、兩肘、兩手腕、兩手指等重點都要畫出輔助線，測量距離和傾斜程度來捕捉景深。

正中線

肩

肘

手腕

腳尖

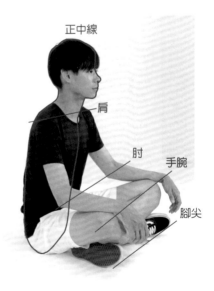

第1次　　　　　　　　　　　　　第2次

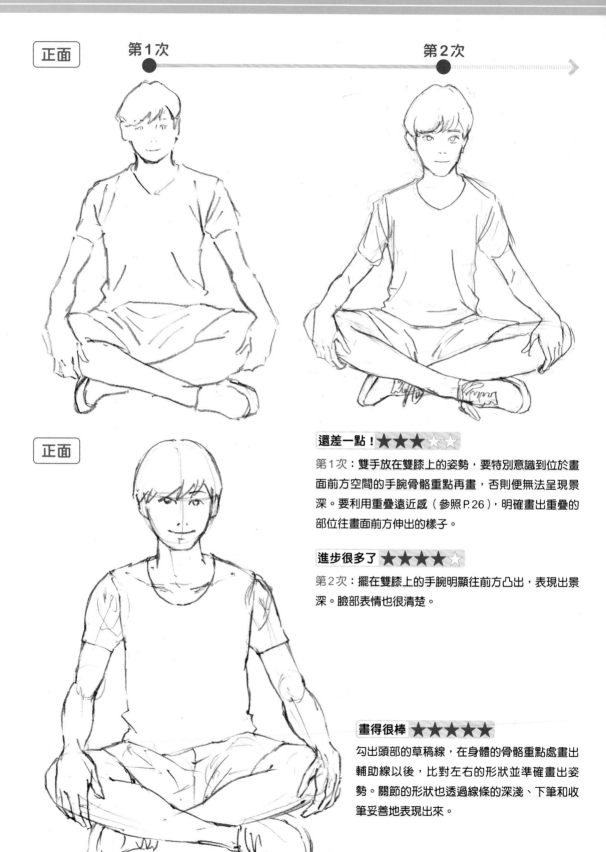

正面

還差一點！★★★☆☆

第1次：雙手放在雙膝上的姿勢，要特別意識到位於畫面前方空間的手腕骨骼重點再畫，否則便無法呈現景深。要利用重疊遠近感（參照P.26），明確畫出重疊的部位往畫面前方伸出的樣子。

進步很多了 ★★★★☆

第2次：擺在雙膝上的手腕明顯往前方凸出，表現出景深。臉部表情也很清楚。

畫得很棒 ★★★★★

勾出頭部的草稿線，在身體的骨骼重點處畫出輔助線以後，比對左右的形狀並準確畫出姿勢。關節的形狀也透過線條的深淺、下筆和收筆妥善地表現出來。

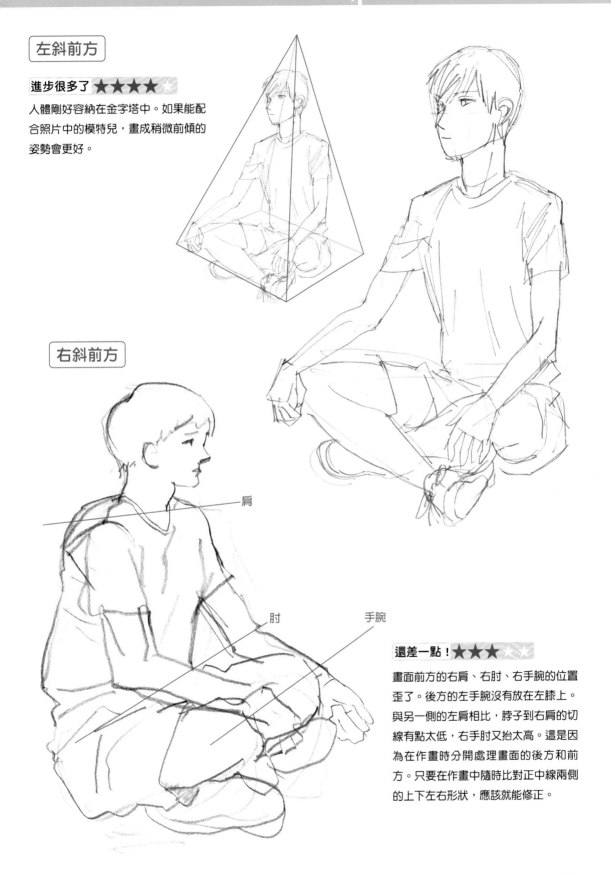

左斜前方

進步很多了 ★★★★☆

人體剛好容納在金字塔中。如果能配
合照片中的模特兒，畫成稍微前傾的
姿勢會更好。

右斜前方

肩

肘　　　手腕

還差一點！★★★☆☆

畫面前方的右肩、右肘、右手腕的位置
歪了。後方的左手腕沒有放在左膝上。
與另一側的左肩相比，脖子到右肩的切
線有點太低，右手肘又抬太高。這是因
為在作畫時分開處理畫面的後方和前
方。只要在作畫中隨時比對正中線兩側
的上下左右形狀，應該就能修正。

● 練習課題

左側

👁 觀察重點 ─────────────●

這個姿勢要採直角三角形的構圖。要填滿整個橫式畫面,將背部和左腳鞋底都畫進去。右腳空隙的三角形和左臂空隙的倒三角形,都是認識空間的重點。

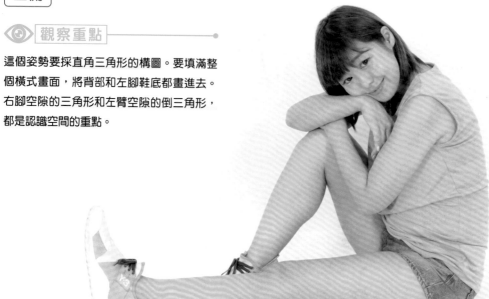

左斜前方

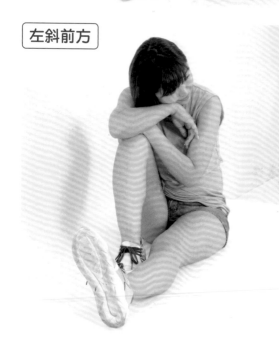

左斜後方

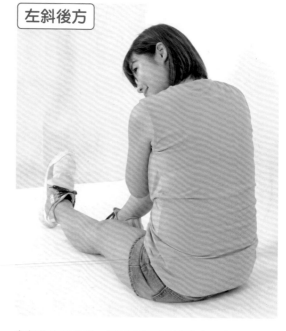

從左斜前方的角度看,呈現左腳底來到畫面前方的姿勢。前方與後方之間的距離相當於左腿的長度,所以要掌握好左腿的透視。位於中間的膝蓋和手肘的位置都是重點。

左斜後方的角度,要以背部和左腳為中心來畫。雖然手被遮住看不見,但還是可以推敲出手肘擱在右膝上往前靠的姿勢並畫出來。

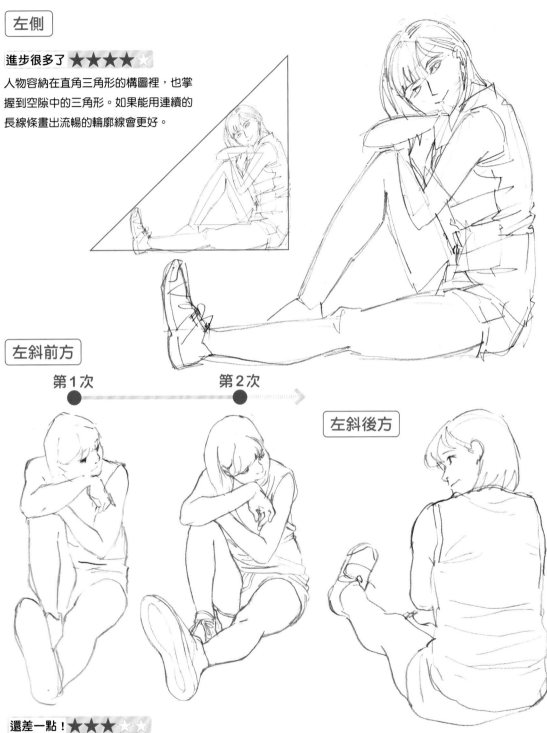

左側

進步很多了 ★★★★☆

人物容納在直角三角形的構圖裡，也掌握到空隙中的三角形。如果能用連續的長線條畫出流暢的輪廓線會更好。

左斜前方

第1次　　　　第2次

左斜後方

還差一點！ ★★★☆☆

第1次：右肘和右膝最好畫得更清楚一點。

畫得很棒 ★★★★★

第2次：補強了右肘和右膝，而且也畫了鞋底、表現出景深。連接鞋和腳的線條若是能整理得細膩一點會更好。

進步很多了 ★★★★☆

這張圖成功用很少的線條慢慢畫出了人物。建議頭可以再傾斜一點，表現出靠在右膝上的姿勢。

蹲下

正面

觀察重點

正面蹲下的姿勢是人體縮得最小的姿勢。如果用其他姿勢的比例感覺來畫線，會不小心畫得太小，因此要訓練自己特意畫大一些。最重要的是，這個姿勢的兩肘和雙膝都集中在同一處，這個重點位置要預設在畫面頂端往下約5分之3的高度。

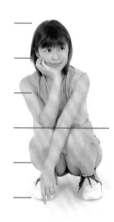

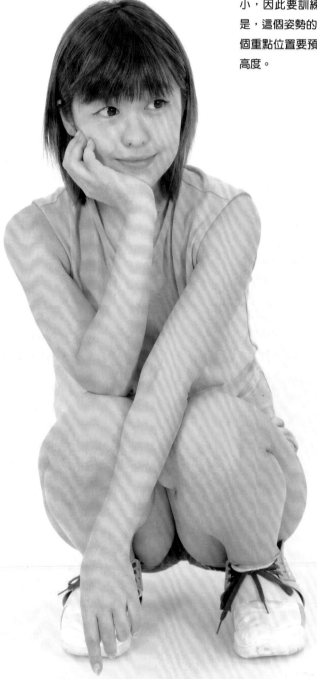

右斜前方

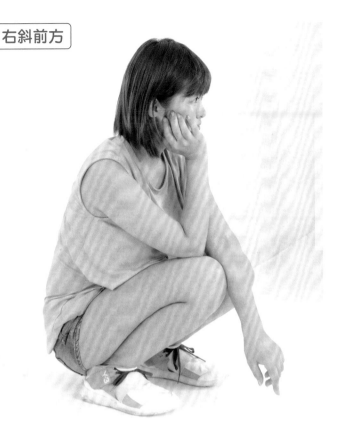

👁 觀察重點

從右斜前方的角度看，左肩會被遮住看不見。為了避免左手臂看似連接在很不自然的地方，要好好推敲左肩的位置。

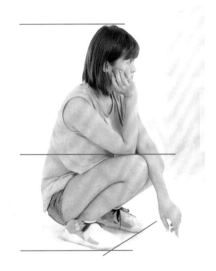

左斜前方

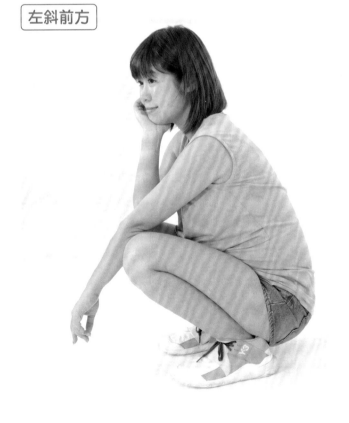

👁 觀察重點

左斜前方這個姿勢，會使右肘和右膝被遮住看不見，所以要推敲出右肘靠在右膝上的位置。

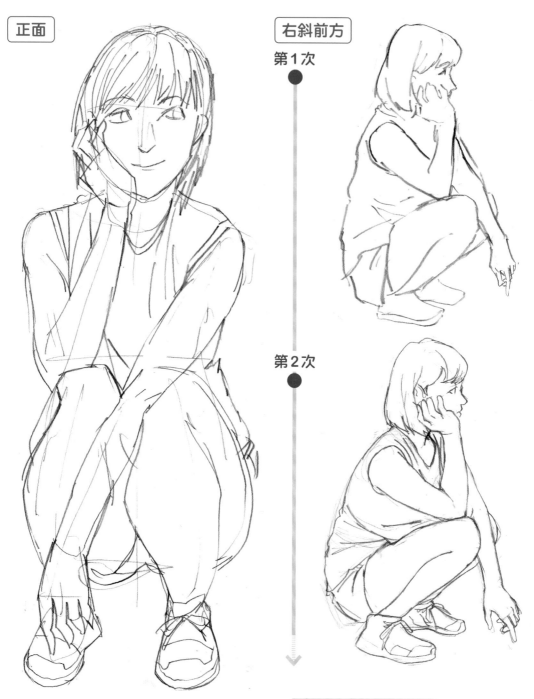

正面

右斜前方

第1次

第2次

畫得很棒 ★★★★★

畫滿了整個直式的畫面，充分掌握蹲下的姿勢特徵，但右肘往後面縮，看起來並沒有靠在右膝上。建議將右肘改得稍微往內側、靠近左肘的位置。臉要再稍微朝左一點，明確畫出方向。

還差一點！★★★☆☆

第1次：線條的深淺位置有點奇怪，破壞了景深。要更加展現空間感。

畫得很棒 ★★★★★

第2次：全身的輪廓線都很明確，並畫出了衣服的皺褶。骨骼和衣服的形狀都很清楚，也呈現出景深。圖畫也更富有魅力，臉上的表情畫得非常好。

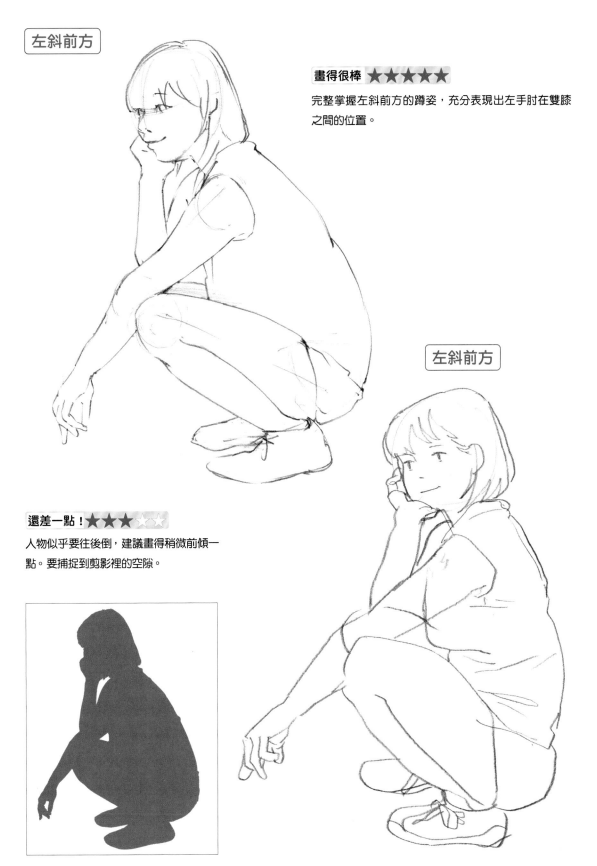

左斜前方

畫得很棒 ★★★★★
完整掌握左斜前方的蹲姿，充分表現出左手肘在雙膝之間的位置。

左斜前方

還差一點！★★★☆☆
人物似乎要往後倒，建議畫得稍微前傾一點。要捕捉到剪影裡的空隙。

● 練習課題

正面

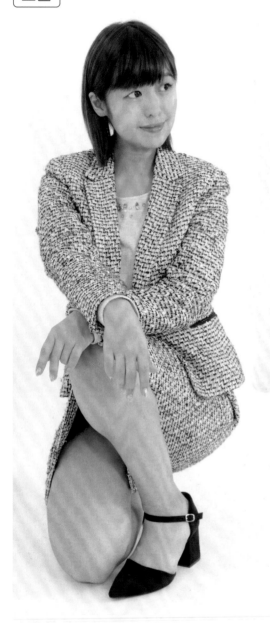

左斜前方

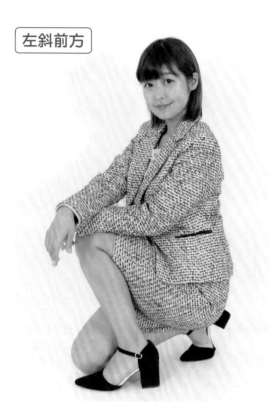

用直式畫面測量上半身的人體比例，捕捉左右膝的高度和鞋跟的景深。

左斜後方

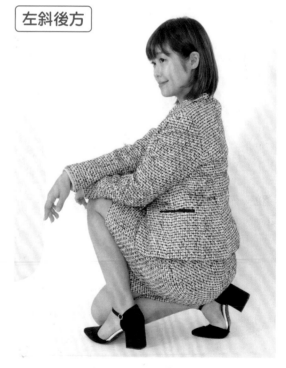

推敲出撐著豐滿臀部的右腳跟形狀，畫出承受重心的感覺。

◉ 觀察重點

在右膝跪地、左膝立起的姿勢中，雙肩和兩手腕圍住的上半身、上下張開的雙膝與左半邊的臀部都是性感的重點。要好好測量雙肩到兩手腕的距離，以及左右膝距離的比例。

正面

左斜前方

還差一點！★★★☆☆

腳畫成了棒狀。要測量左腳跟和右腳尖的距離，表現出景深。畫面前方的左腳和後方的右腳接觸地面的位置，要畫出明顯的距離感。

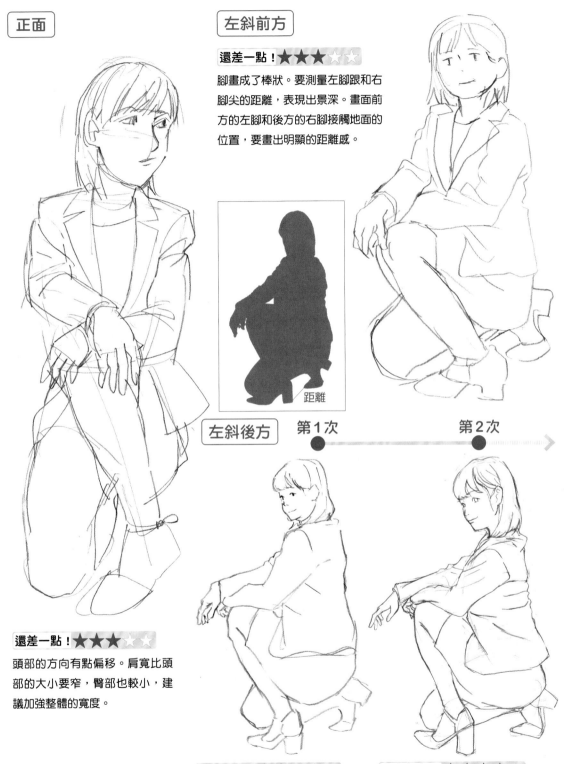

距離

左斜後方

第1次

第2次

還差一點！★★★☆☆

頭部的方向有點偏移。肩寬比頭部的大小要窄，臀部也較小，建議加強整體的寬度。

再試一次！★★☆☆☆

第1次：這個角度必須強調左腿和左手臂，卻沒有畫出足夠的強度。

進步很多了 ★★★★☆

第2次：線條畫得扎實多了。如果臀部能再畫得大一點會更好。

撐肘橫臥

右斜前方
（從腳看）

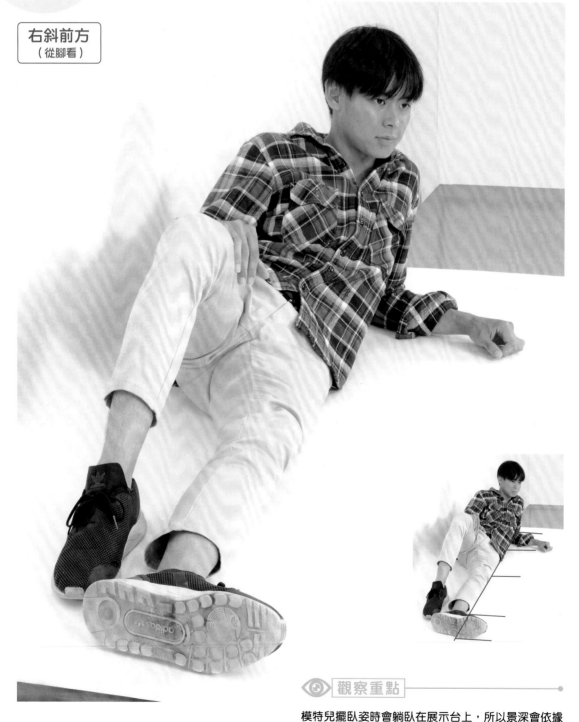

👁 觀察重點

模特兒擺臥姿時會躺臥在展示台上，所以景深會依據展示台的透視呈現在畫面上。較近的地方位於畫面下方，越遠則越靠近畫面上方。要從骨骼重點依序測量距離。

正面

観察重點

從正面的角度看，上半身有一半抬起，全身呈現左肘撐在地板上承受重心的模樣。橫長的姿勢要用橫式畫面構圖，測量橫式的人體比例。

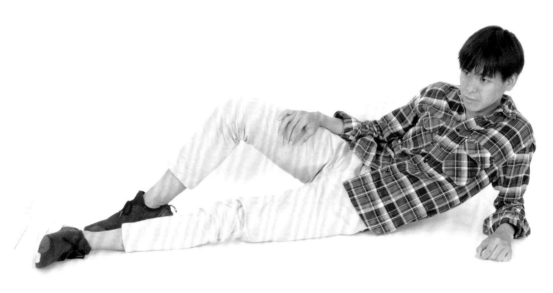

左斜前方

観察重點

由於是從頭部這一側來看，所以要畫成人物穩定撐著頭部和左肩、左臂、左手腕，雙腿隨著展示台的透視朝另一側伸去的狀態。

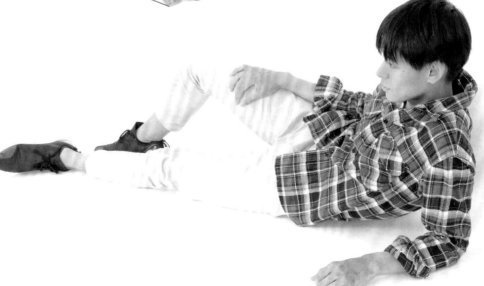

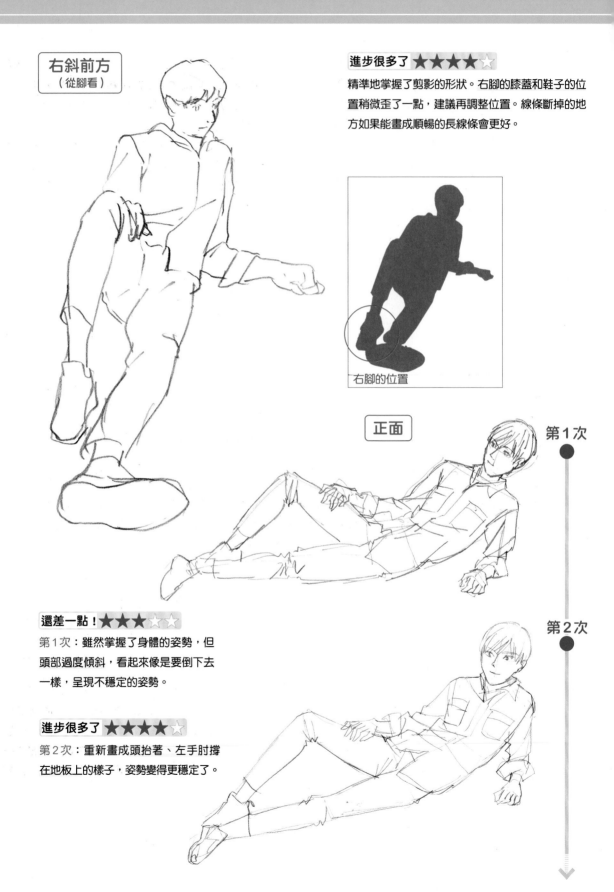

右斜前方
（從腳看）

進步很多了 ★★★★☆

精準地掌握了剪影的形狀。右腳的膝蓋和鞋子的位置稍微歪了一點，建議再調整位置。線條斷掉的地方如果能畫成順暢的長線條會更好。

右腳的位置

正面

第1次

第2次

還差一點！★★★☆☆

第1次：雖然掌握了身體的姿勢，但頭部過度傾斜，看起來像是要倒下去一樣，呈現不穩定的姿勢。

進步很多了 ★★★★☆

第2次：重新畫成頭抬著、左手肘撐在地板上的樣子，姿勢變得更穩定了。

左斜前方

畫得很棒 ★★★★★

以左手肘為軸心，用較少的線數
充分表現出左腿沿著平緩的斜度
伸直的姿勢。

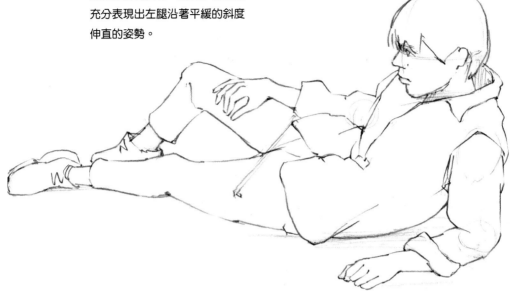

左斜前方

第1次

再試一次！★★☆☆☆

第1次：位於畫面前方的左手有強
調出來，後方左腳尖的透視也呈現
得很明顯。雖然有點表現過頭，但
還稱得上是一幅有趣的作品。

畫得很棒 ★★★★★

第2次：這次精準測量出人體的比例
和透視了。全身的結構和姿勢的特徵
都掌握得很好。左腳的鞋尖方向朝
上，建議畫成向下靠在地板上。

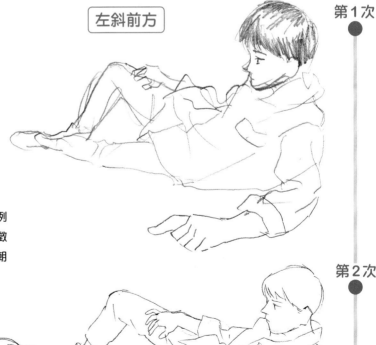

第2次

● 練習課題

正面

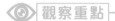 觀察重點

採取填滿橫式畫面的直角三角形構圖。人物橫臥在
地、靠著左側的平台,所以重心分散在左肩、左側
身、左腰上。

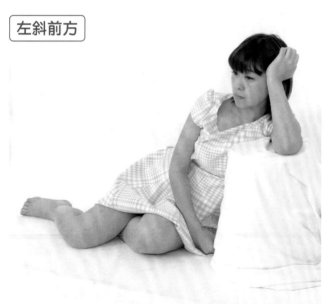

左斜前方

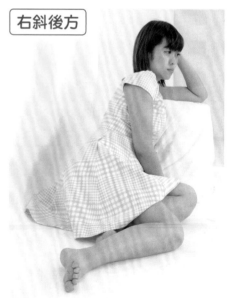

右斜後方

從左斜前方的角度看,左肩、左側身、左腰都藏在平台後方,所
以要畫到能令人推敲出左肩、左側身、左腰倚靠平台的姿勢。

從畫面前方到後方的腳、腰、腹部、肩膀、
頭依序逐漸抬高。包在蓬鬆裙子裡的腰部和
臀部的分量感要表現出來。

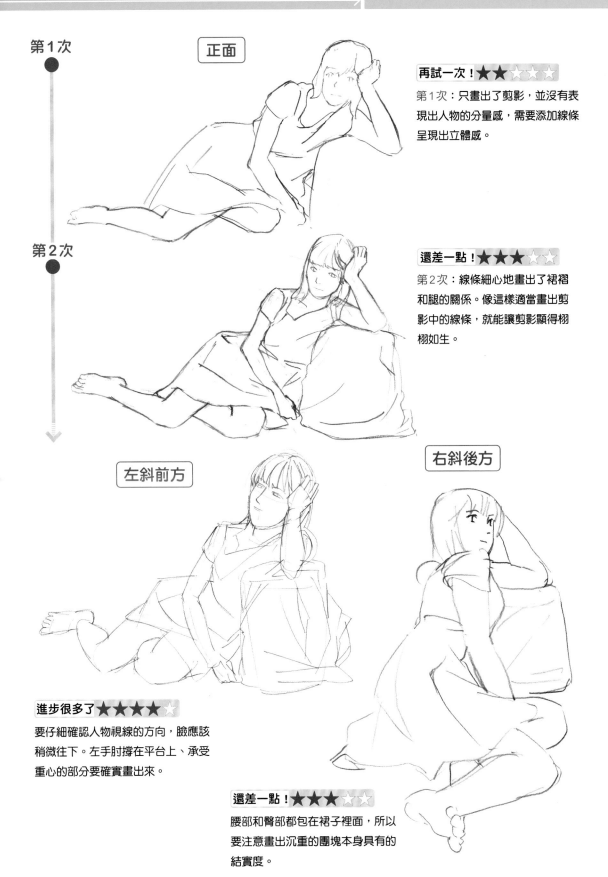

第1次

正面

再試一次！★★☆☆☆

第1次：只畫出了剪影，並沒有表現出人物的分量感，需要添加線條呈現出立體感。

第2次

還差一點！★★★☆☆

第2次：線條細心地畫出了裙褶和腿的關係。像這樣適當畫出剪影中的線條，就能讓剪影顯得栩栩如生。

左斜前方

右斜後方

進步很多了★★★★☆

要仔細確認人物視線的方向，臉應該稍微往下。左手肘撐在平台上、承受重心的部分要確實畫出來。

還差一點！★★★☆☆

腰部和臀部都包在裙子裡面，所以要注意畫出沉重的團塊本身具有的結實度。

撐肘趴臥

左斜前方

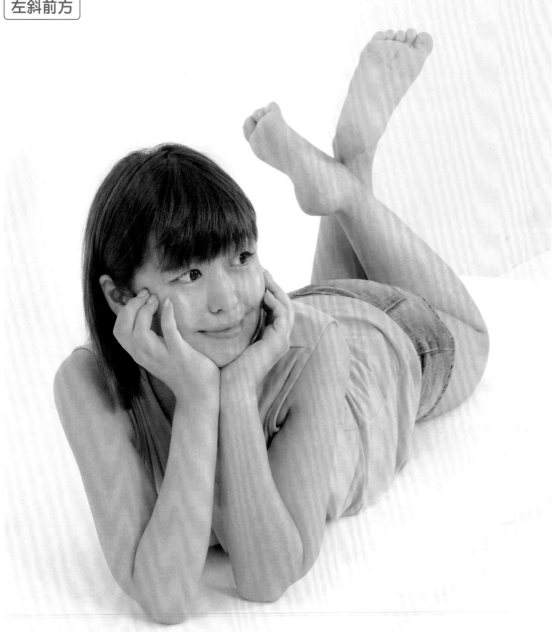

👁 觀察重點

這個姿勢需要捕捉畫面前方的頭、肩、手臂的位置，與在後方彎曲的腿之間的距離感。腰和肩稍微往後仰並朝向左方，所以右肘會稍微往前方凸出。

左側

👁 觀察重點

構圖要填滿橫式畫面、測量人體比例，並測量縱向的身體厚度和手腳長度。

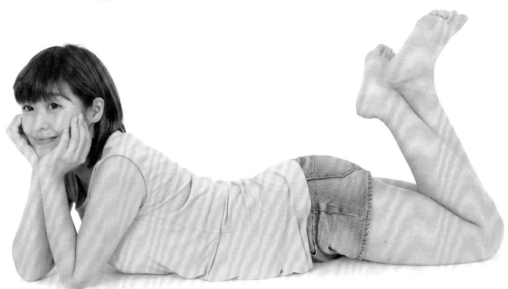

左斜後方
（從腳看）

👁 觀察重點

從左斜後方的角度看，雙腿會沿著展示台的透視斜度來到畫面前方，頭則在後方。

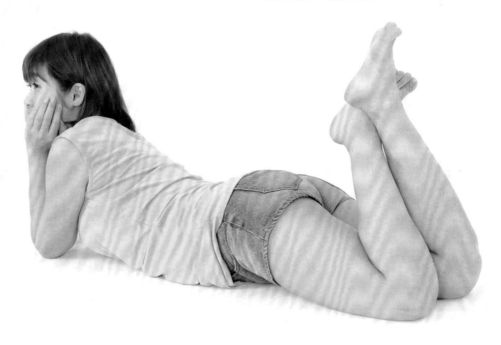

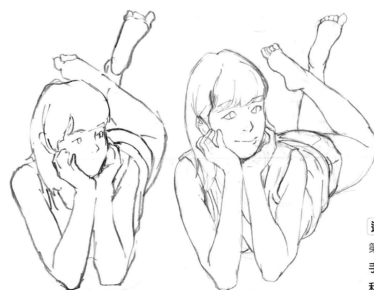

左斜前方

畫得很棒 ★★★★★

這張圖從畫面前方到臉、雙臂、雙肩、
腰、腿，依序區分這些骨骼重點、畫出
輔助線，再準確捕捉全身姿勢的形狀並
畫出主線，妥善運用線條的流向、深
淺、下筆和收筆，展現出豐滿和凹凸等
形狀，是一幅非常好的速寫。

左斜前方　第1次 ———————— 第2次 ➡

還差一點！★★★☆☆

第1次：看不出景深，建議將畫
面前方的臉、雙肩、雙手，和
腰、腿分成3個區塊，一一整理
好線條形狀。

進步很多了 ★★★★☆

第2次：這次先細心地整理好臉、肩、
手臂的線條後，再畫出連接在後的腰
和腿，表現出了姿勢的特徵和景深。

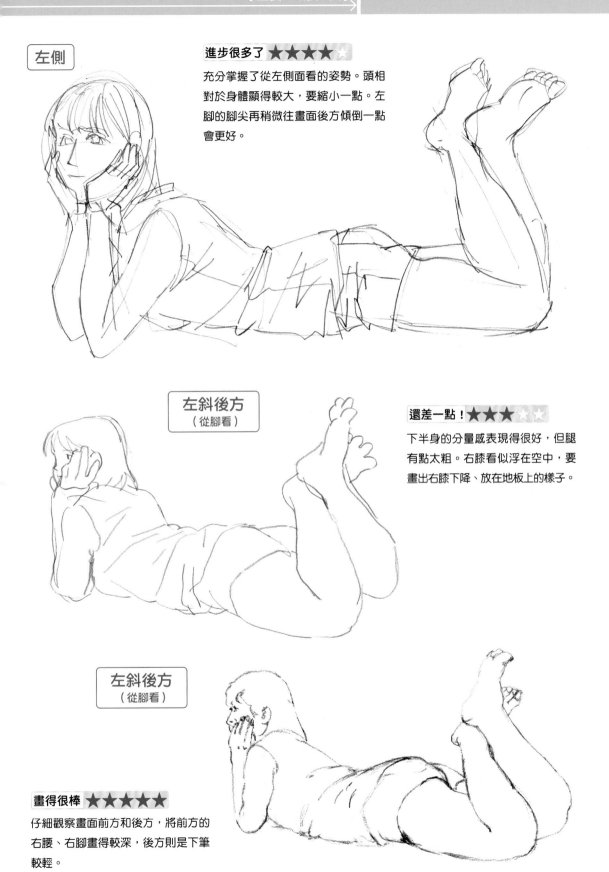

左側

進步很多了 ★★★★☆

充分掌握了從左側面看的姿勢。頭相對於身體顯得較大，要縮小一點。左腳的腳尖再稍微往畫面後方傾倒一點會更好。

左斜後方
（從腳看）

還差一點！★★★☆☆

下半身的分量感表現得很好，但腿有點太粗。右膝看似浮在空中，要畫出右膝下降、放在地板上的樣子。

左斜後方
（從腳看）

畫得很棒 ★★★★★

仔細觀察畫面前方和後方，將前方的右腰、右腳畫得較深，後方則是下筆較輕。

● 練習課題

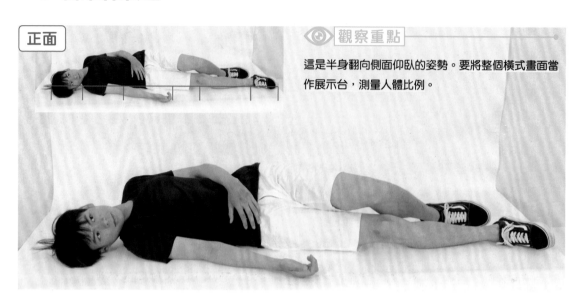

正面

👁 觀察重點

這是半身翻向側面仰臥的姿勢。要將整個橫式畫面當作展示台，測量人體比例。

右斜前方
（從腳看）

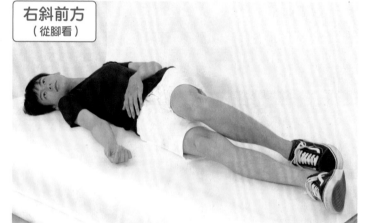

沿著展示台的透視斜度預設輔助線，以骨骼重點為基準測量人體比例。

右斜前方

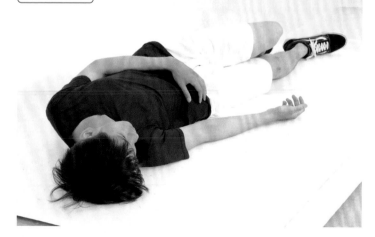

從右斜前方的角度看，會發現左肩在展示台上懸空，可以認識到左肩的空間。要運用人體在畫面前方顯得較大、越往後則越小的遠近法。

正面

第1次

第2次

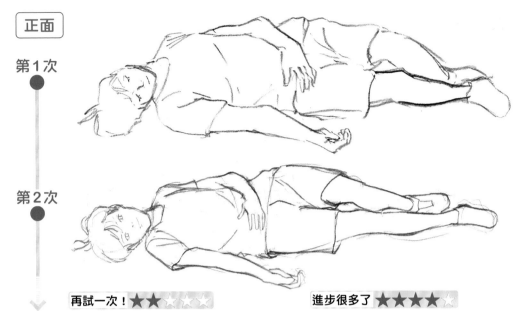

再試一次！★★☆☆☆

第1次：雖然填滿了橫式畫面，但下半身的比例混亂，腿有點太短。

進步很多了 ★★★★☆

第2次：用橫式畫面測量全身的比例、調整腰部位置，均衡地畫好全身。

右斜前方
（從腳看）

再試一次！★★★☆☆

充分掌握了身體的形狀。頭位於畫面最後方，所以要畫得再小一點，表現出景深。

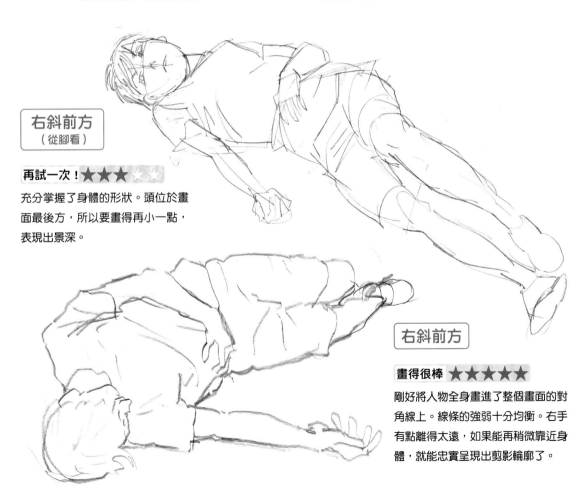

右斜前方

畫得很棒 ★★★★★

剛好將人物全身畫進了整個畫面的對角線上。線條的強弱十分均衡。右手有點離得太遠，如果能再稍微靠近身體，就能忠實呈現出剪影輪廓了。

頭部左轉右轉

捕捉連續動作的作畫訓練

第13～20天這8天內，要進行在1幅速寫中合成連續動作的作畫訓練。這項訓練的目標是在單一畫面中的連續兩個動作之間，分辨出「哪裡會動」「哪裡不會動」。可以學會掌握應當注意哪個部位的變動。

這項訓練不是專門針對動畫的繪製，而是對於所有表現動作的圖畫都有效。

在一幅畫中合成連續動作的作畫訓練

● 一開始先用5分鐘作畫

● 下一個動作用3分鐘畫上去

● 確認哪個部位會變動

可以先從小動作開始練習，再慢慢增加大動作，逐漸培養出可以判斷活動部位的觀察力。

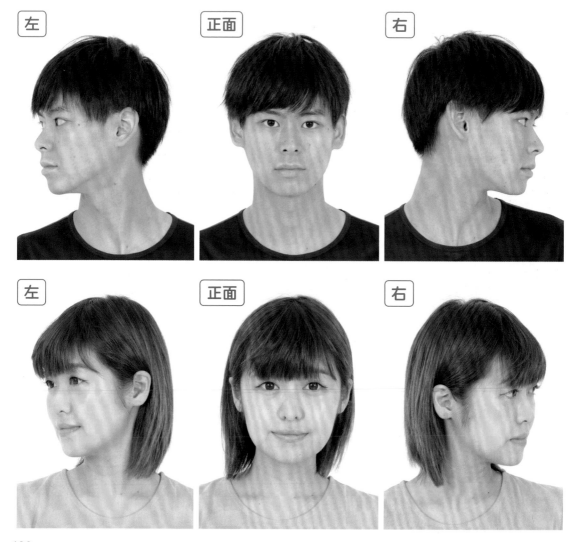

| 左 | 正面 | 右 |

| 左 | 正面 | 右 |

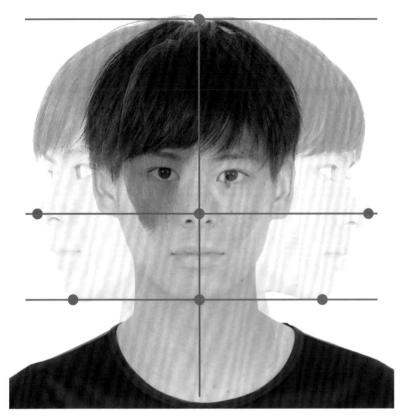

👁 觀察重點

將正面的臉和轉向左右兩邊時的臉，合成在同一個畫面上觀察。以正面為基準來觀察左右的動向，會發現頭頂的位置不動，鼻子和下巴等位置則是順著平行線一起左右移動。人類實際上轉動頭部時，會依循個人的身體習性，未必能整齊順著平行線移動，但了解基本的動作原理還是非常重要。

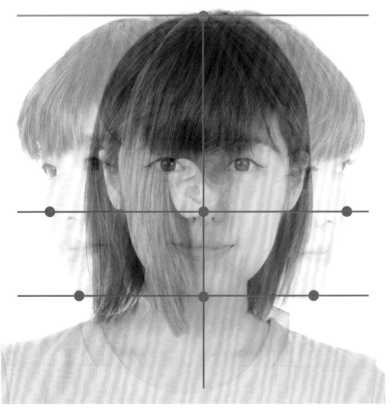

👁 觀察重點

即便是不同的人，動作的基本原理依然相同。畫出來的臉會像阿修羅雕像一樣。要從頭頂畫出一條垂直線，在鼻子和下巴等重點處拉出橫軸的水平線，畫出臉部左右移動的樣子。

中央

右

左

在最初的5分鐘畫出正面的臉，再花3分鐘直接在水平方向將臉畫成轉向右邊。接著花3分鐘讓脖子轉向另一側、畫出轉向左邊的樣子。

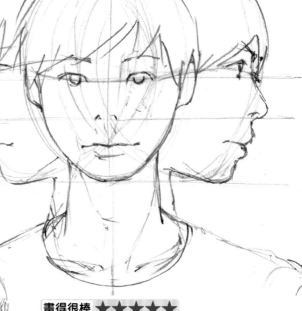

畫得很棒 ★★★★★

上圖是以正面臉為基準，運用縱軸的垂直線和橫軸的水平線作為輔助線。首先，正面的頭頂位置和下巴位置決定好以後，再測量眼睛高度、鼻子高度、耳朵高度、嘴巴高度的比例並分割出來，畫成在水平線上左右移動的樣子。

進步很多了 ★★★★☆

左圖要是能修改成左右的頭部各部位對齊正面頭部，就會顯得很穩定了。

再試一次！
★★☆☆☆

第1次：眼睛的高度沒有對齊，正面沒有畫出嘴巴。

進步很多了
★★★★☆

第2次：這次有注意以正面的臉為基軸，讓臉部五官在水平線上移動。左右轉的動向畫得很清楚。

第1次 ———————————— 第2次

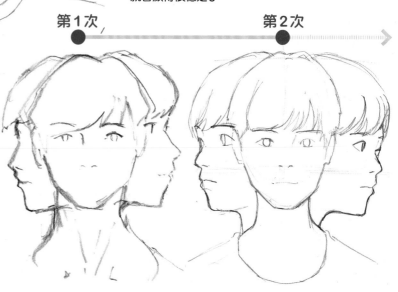

畫得很棒 ★★★★★

同樣以正面臉為基準，運用縱軸垂直線和橫軸水平線的輔助線作畫。畫作為基準的正面臉時，要預測接下來往右轉的動作；畫朝右的臉時，要預測接下來往左轉的動作，這樣可以精確掌握位置的變化，明顯呈現出透視。

進步很多了 ★★★★☆

最初的5分鐘扎實地畫出了正面的臉，但左右轉的頭部畫得太大，位置和透視都有點歪掉。下次若能確實畫出輔助線，應該就能修正了。

還差一點！ ★★★☆☆

最初的5分鐘要扎實地畫出正面的臉、確定作為臉部五官基準的正面位置。注意相對於正面的眼、鼻、口的位置，左右轉動時的位置和透視儘量不要歪斜。

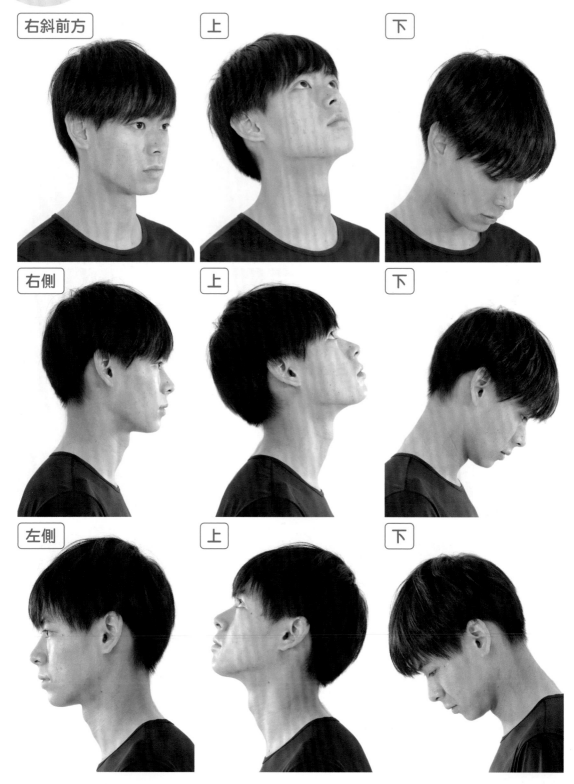

抬頭、低頭

右斜前方　　上　　下

右側　　上　　下

左側　　上　　下

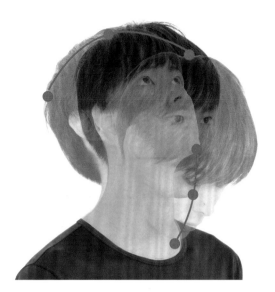

👁 觀察重點

右斜前方的角度，要以筆直朝向右斜前方的臉為基準來觀察。抬頭、低頭會使頭部和下巴以畫弧的方式移動，所以要注意頭頂和下巴的弧度軌道。

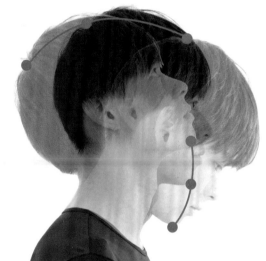

👁 觀察重點

右側面的角度，要以筆直朝向右邊的側臉為基準來觀察。抬頭、低頭會使頭頂在畫面的左右以畫弧的方式移動，下巴則是在畫面上下畫弧移動。要注意頭頂和下巴的軌道。

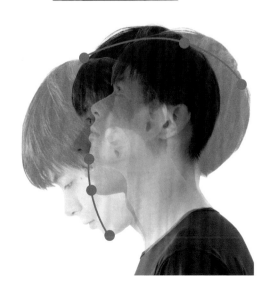

👁 觀察重點

左側面的角度是朝向與右側面對稱的反方向。同樣地，抬頭、低頭會使頭頂在畫面的左右畫弧移動，下巴則是在畫面上下畫弧移動。要注意頭頂和下巴的弧度軌道。

正面　　　上　　　下

右側　　　上　　　下

左斜前方　　　上　　　下

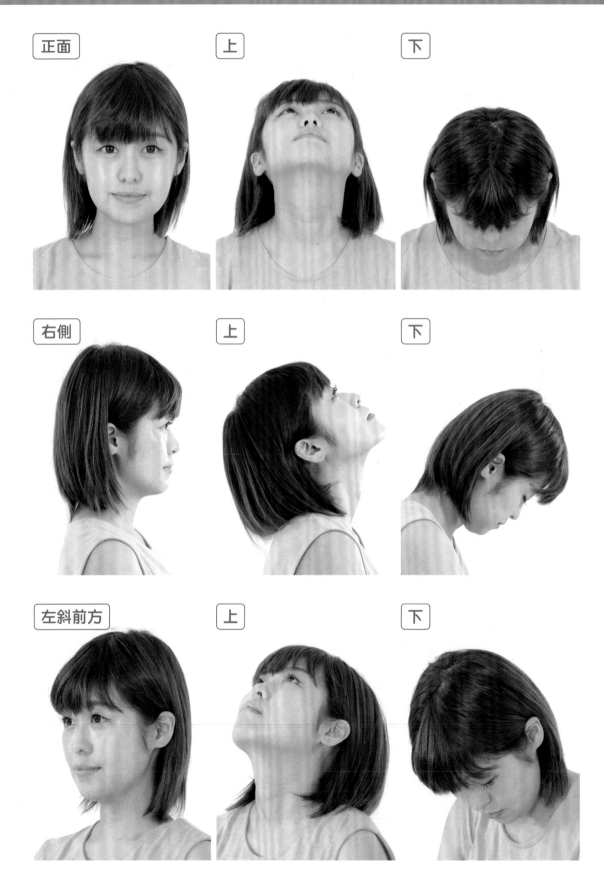

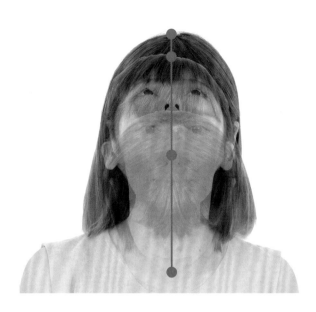

👁 觀察重點

正面角度要以正面的臉為基準，畫出垂直線，與正中線重疊。要注意頭和下巴的軌道是與垂直線平行移動。作畫難度最高的就是朝上的臉。臉朝上時，頭頂的位置會比正面的頭頂位置更低，而嘴巴的位置會抬高到正面的雙眼位置。

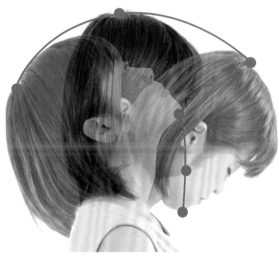

👁 觀察重點

右側面的角度，要以筆直朝向右側的臉為基準來觀察。抬頭、低頭會使頭頂在畫面的左右以畫弧的方式移動，下巴則是在畫面上下畫弧移動。要注意頭頂和下巴的弧度軌道。

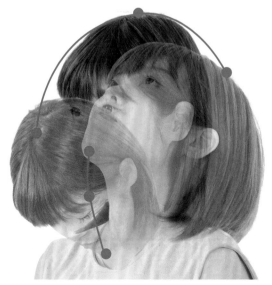

👁 觀察重點

左斜前方的角度，要以筆直朝向左斜前方的臉為基準來觀察。抬頭、低頭會使頭部和下巴以畫弧的方式移動，所以要注意頭頂和下巴的弧度軌道。

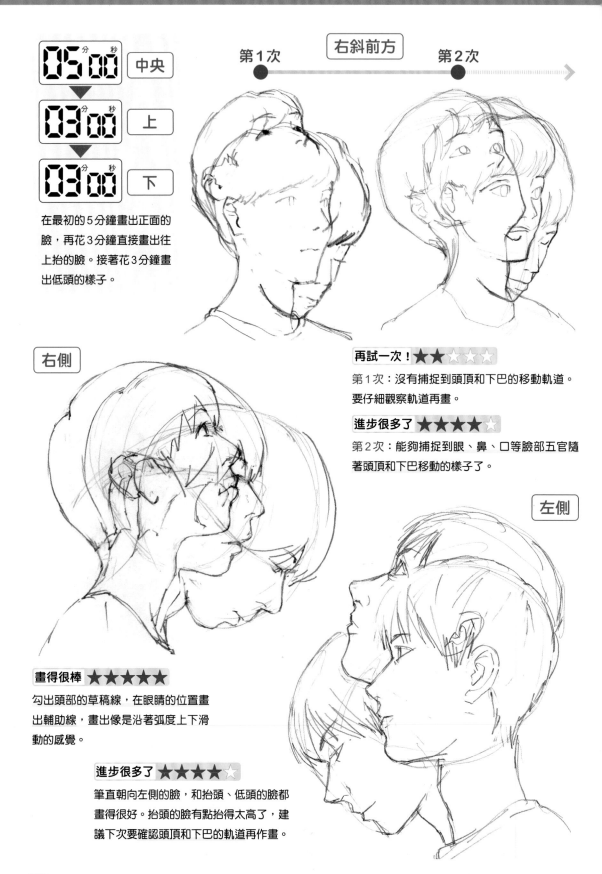

05:00 分 秒　中央

↓

03:00 分 秒　上

↓

03:00 分 秒　下

在最初的5分鐘畫出正面的臉，再花3分鐘直接畫出往上抬的臉。接著花3分鐘畫出低頭的樣子。

第1次　右斜前方　第2次

再試一次！★★☆☆☆

第1次：沒有捕捉到頭頂和下巴的移動軌道。要仔細觀察軌道再畫。

進步很多了 ★★★★☆

第2次：能夠捕捉到眼、鼻、口等臉部五官隨著頭頂和下巴移動的樣子了。

右側

左側

畫得很棒 ★★★★★

勾出頭部的草稿線，在眼睛的位置畫出輔助線，畫出像是沿著弧度上下滑動的感覺。

進步很多了 ★★★★☆

筆直朝向左側的臉，和抬頭、低頭的臉都畫得很好。抬頭的臉有點抬得太高了，建議下次要確認頭頂和下巴的軌道再作畫。

正面

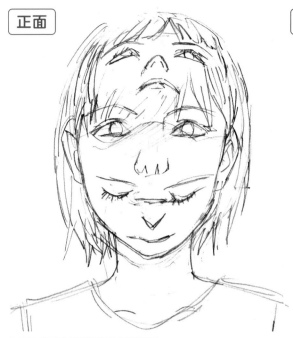

右側

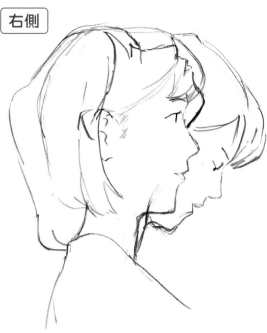

進步很多了 ★★★★☆

正面角度的抬頭臉最難畫。要比對照片，確認抬頭時嘴巴的位置，會來到看向正前方時的雙眼位置。

還差一點！★★★☆☆

下巴是表現角度的指標。抬頭的臉下巴位置太高了，建議和頭頂一起確認移動軌道再畫。

左斜前方

畫得很棒 ★★★★★

有效運用輔助線，確實注意到頭頂和下巴的弧度軌道並捕捉上下的動向。

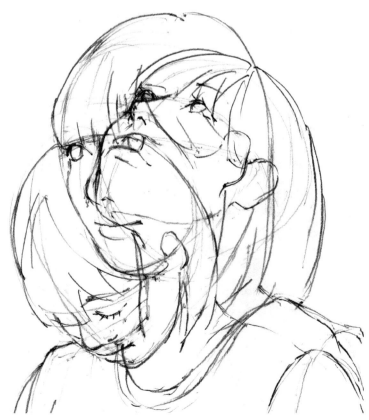

向上比食指

正面　　　　　伸指　　　　　　　　　　　合成

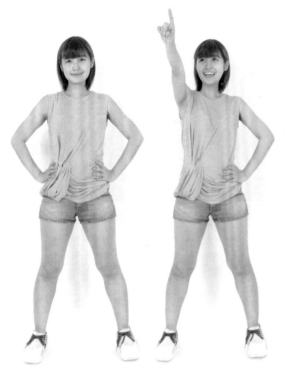

👁 觀察重點

這是插腰的手往上舉、比出食指的動作。要測量肩膀、手肘、手腕的關節之間的長度並作為基準。要注意到舉手比出食指時，透視的變化會使肩膀到手肘的長度縮短。

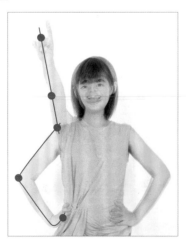

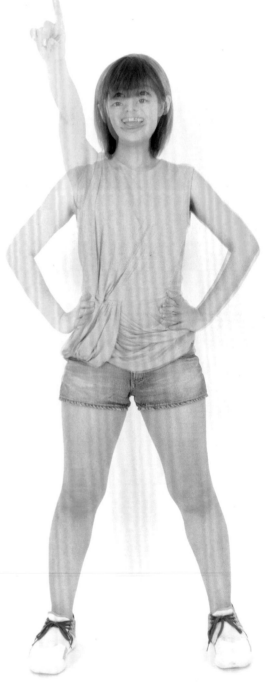

右斜側面

合成

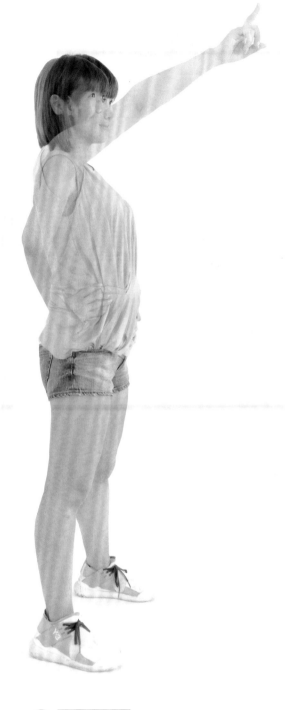

伸指

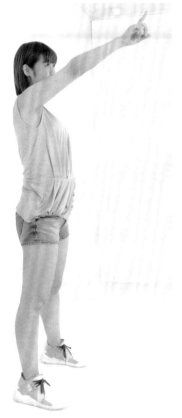

👁 觀察重點

右斜側面的角度，要捕捉到肩膀、手肘、手腕的關節之間的長度比例。要想像一下放下手臂時，手臂是否會太長或是太短。

還差一點！★★★☆☆

右手手臂偏長，建議要注意到舉手比出食指時，透視的變化會使肩膀到手肘的長度縮短。

 站立

 伸指

在最初的5分鐘畫出雙手插腰站立的姿勢，再花3分鐘直接畫出右手舉高、比出食指的動作。

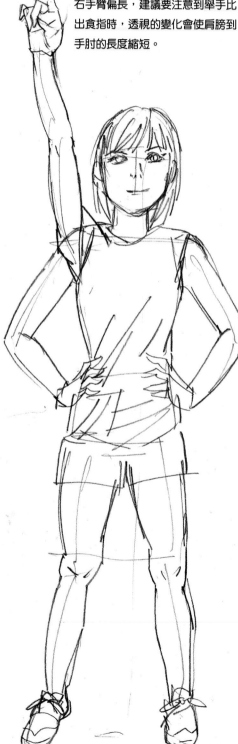

右斜側面

畫得很棒
★★★★★

確實捕捉到肩膀、手肘、手腕的關節之間的長度比例，也掌握了頭和肩膀稍微往後拉、視線朝上的狀態。

右斜側面　　第1次　　第2次

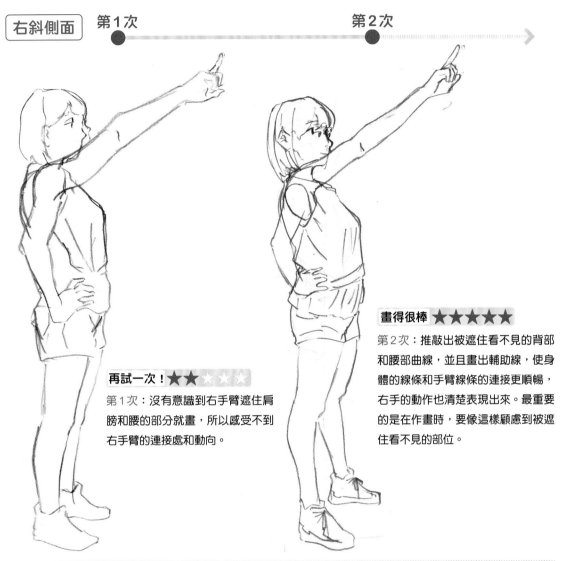

畫得很棒 ★★★★★

第2次：推敲出被遮住看不見的背部和腰部曲線，並且畫出輔助線，使身體的線條和手臂線條的連接更順暢，右手的動作也清楚表現出來。最重要的是在作畫時，要像這樣顧慮到被遮住看不見的部位。

再試一次！ ★★☆☆☆

第1次：沒有意識到右手臂遮住肩膀和腰的部分就畫，所以感受不到右手臂的連接處和動向。

畫舉起手臂的姿勢時，常常會不小心把手臂畫得太短或太長。要預想手臂舉起和放下時的弧度軌道，測量手臂的長度。可以畫出像圖中的紅線一樣的輔助線，確認手臂的長度是否正確再畫。萬一畫錯了，再加以修正即可。如果是速寫，不要在意之前畫的線條，就繼續疊上新的線重新畫好吧。

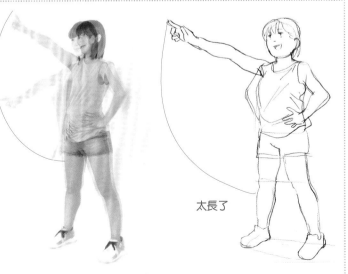

太長了

雙手舉高伸懶腰

正面　　　　舉高　　　　合成

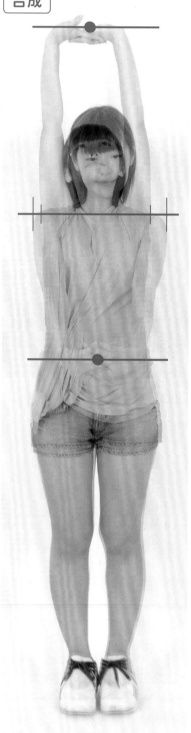

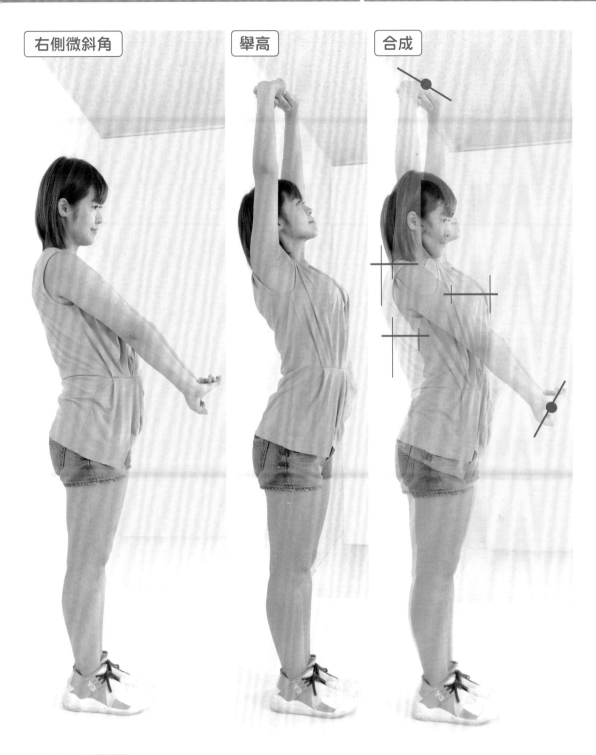

右側微斜角　舉高　合成

👁 觀察重點

畫正面的角度時，要注意肩寬的變化，並且避免雙臂舉高時的長度失衡。而且臉部也會抬高，所以也不能忽略視線和下巴高度的變化。

從右側微斜的角度看，背部會往後仰、胸部往前挺，

所以要注意肩膀、背部、胸部位置的變化。另外，也要捕捉到雙手舉高往上伸直時，此時右手和左手之間的景深。

05:00 _分 _秒 伸手
▼
03:00 _分 _秒 舉高

在最初的5分鐘畫出雙手交握往前伸的姿勢，再花3分鐘直接畫出雙手舉高伸展的動作。

畫得很棒 ★★★★★

左圖確實捕捉到雙手舉高的動作、肩寬的變化，以及臉部抬高的動向。

還差一點！★★★☆☆

右圖只專注於描繪雙臂的動向，忽略了其他部位的變化。這個動作應注意的重點，在於肩寬會隨著雙手舉高的動作而變化，以及臉部會抬起朝上。要注意到哪些部位會移動並畫出來。

正面

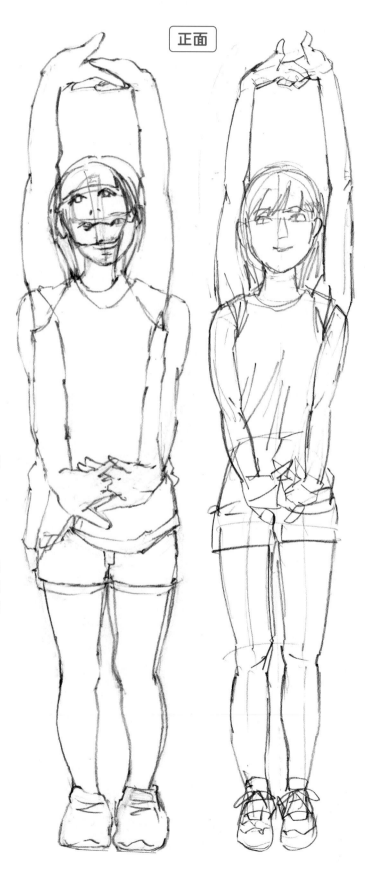

右側微斜角　　　第1次　　　　　　　　　　　　　第2次

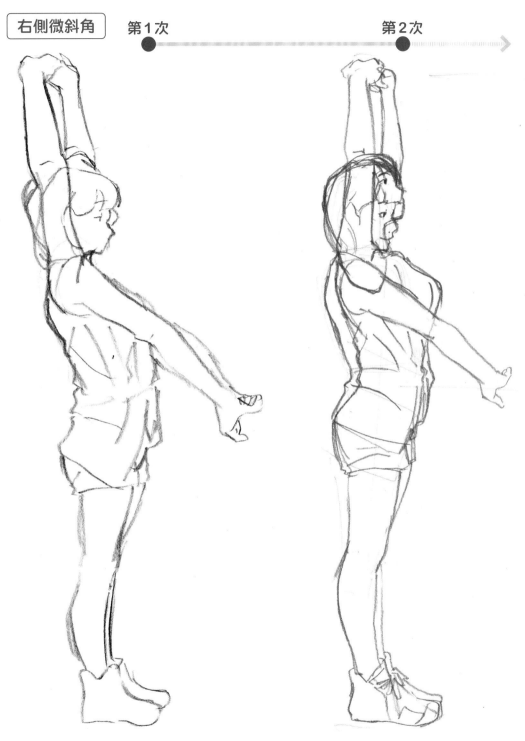

再試一次！★★☆☆☆

第1次：如果作畫者以為只有手臂會動，就不會注意到頭、肩、背、胸隨著手臂舉高的動向。最重要的是仔細觀察並找出頭、肩、背、胸會如何活動。

進步很多了 ★★★★☆

第2次：這次能夠注意到身體隨著手臂動作而產生的變化，也找出了動向。如果線條能再俐落一點會更好。

彎腰鞠躬

右側　鞠躬　合成

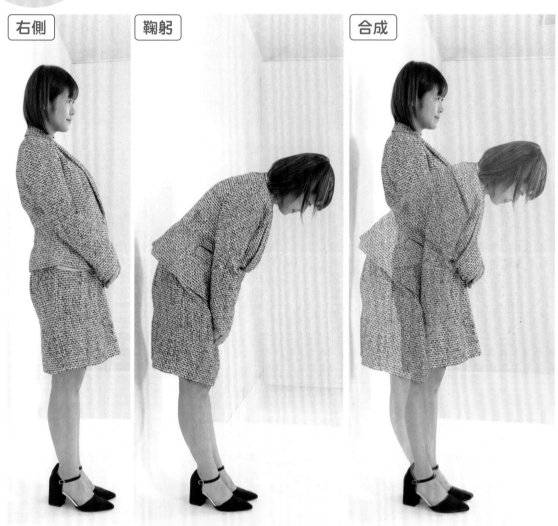

◎ 觀察重點

從右側面的角度看，要注意以站立的姿勢鞠躬時，會活動到哪些部位。先預設正中線的位置，會比較容易理解。鞠躬時腰和臀部會往後推，這個後推的程度會因鞠躬的角度而不同，所以當人體深深彎腰鞠躬時，往後推的幅度會很大。

正中線

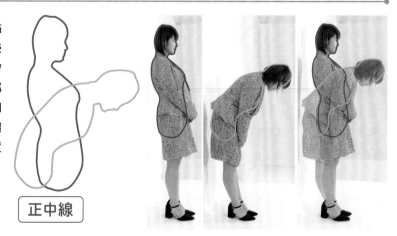

左斜前方 鞠躬 合成

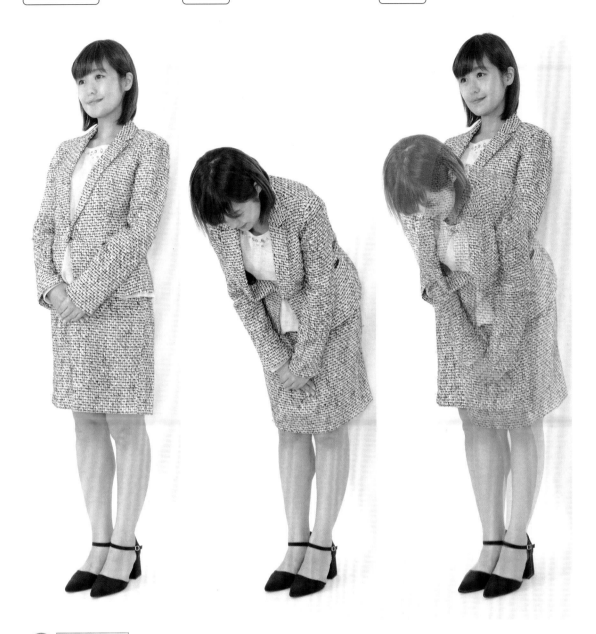

觀察重點

左斜前方的角度也可以先預設正中線，要注意側面呈
現的樣子。當腰部一往下彎，臀部就會往後推，頭和
手則是畫弧下降。建議要能以立體的觀點捕捉身體的
動向。

正中線

站立

鞠躬

在最初的5分鐘畫出站立的姿勢，接下來再花3分鐘直接畫出鞠躬的動作。

右側　　第1次　　　　　　　　第2次

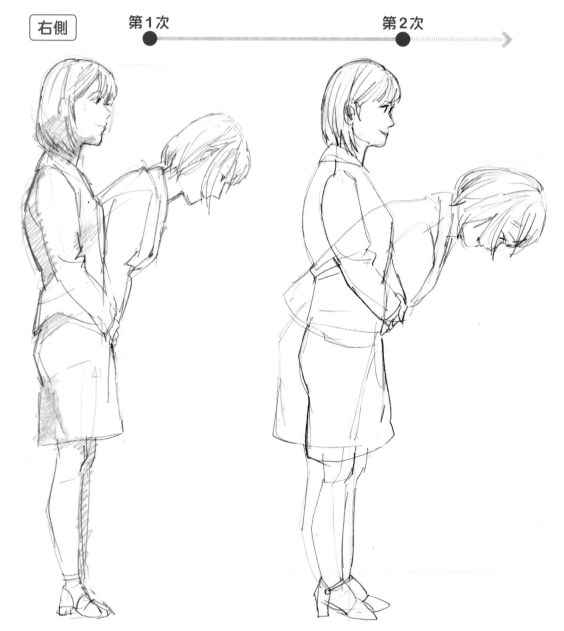

還差一點！★★★☆☆

第1次：只專注於畫上半身，結果沒有注意到腰和臀部往後推的動作。「注意哪些部位會移動」很重要。

畫得很棒 ★★★★★

第2次：這次從側面觀察鞠躬的動作，就能注意到腰部往後推的動向並畫出來了。

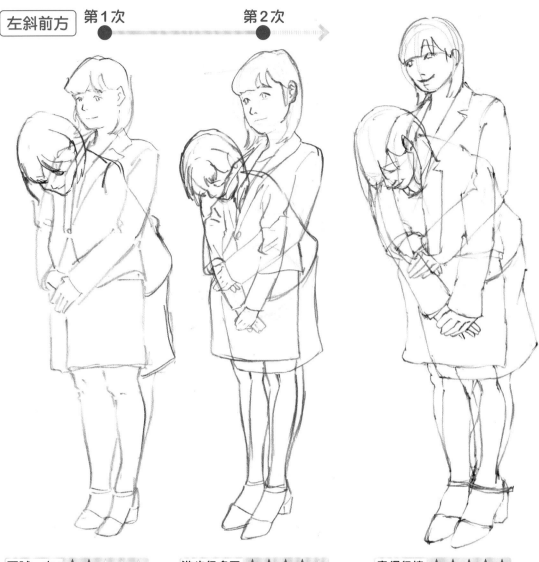

左斜前方　第1次　第2次

再試一次！★★☆☆☆

第1次：連頭和身體的背面動向也畫了出來，但卻沒能畫出身體前面的動向。

進步很多了 ★★★★☆

第2次：掌握了伴隨身體前面動向的手部位置變化。

畫得很棒 ★★★★★

沒有忽略任何動向，扎實地畫出所有輪廓。線條的流向和韻律感都表現得很好。

作畫時可以想像一下將人體縱向分割後看見的垂直剖面，以及橫向分割後看見的水平剖面。如右圖，想像人體的垂直剖面夾著一張毛毯，會比較容易表現出各種體型的人物動作和分量感。比方說，想要強調挺著啤酒肚的人豐滿的體態時，從垂直剖面來看就能一目瞭然。鞠躬的動作也可以想像毛毯捲起的剖面來作畫。

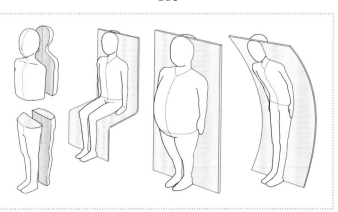

雙手抱頭蹲下

正面

合成
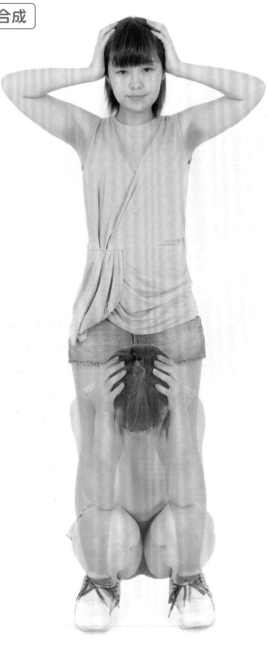

蹲下

👁️ 觀察重點

正面的角度要捕捉到抱頭蹲下時，頭和腿會來到哪個位置。確認一下合成的照片，就能明白頭會來到大腿附近的位置。

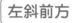
左斜前方

合成

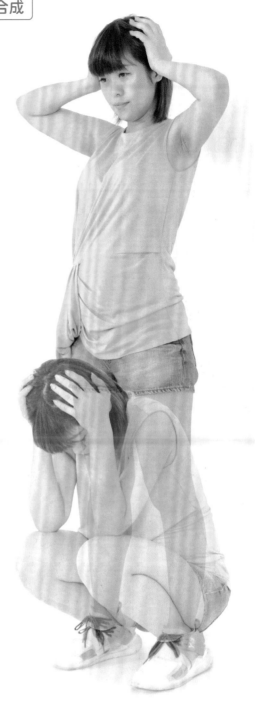

蹲下

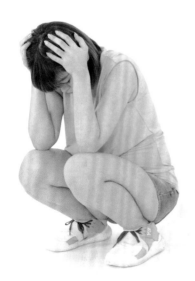

👁 觀察重點

從左斜前方的角度，可以看出蹲下後的頭部會來到站
姿時的大腿位置。要意識到腰和臀部往斜後方凸出的
部分，注意描繪。

 抱頭

蹲下

在最初的5分鐘畫出抱頭站立的姿勢，接下來的3分鐘則直接畫出蹲下的動作。

正面　　　第1次　　　　　　　　　　　第2次

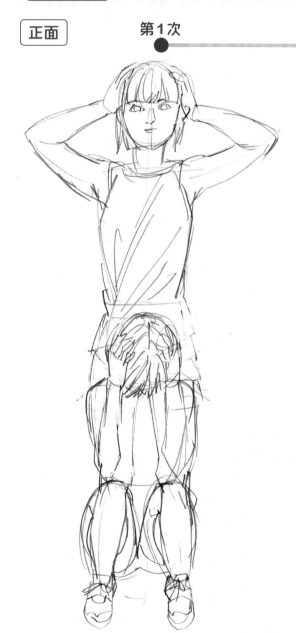

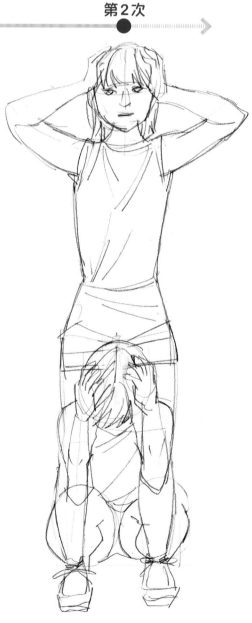

再試一次！★★☆☆☆

第1次：正確捕捉到動作。如果頭部位置再下降一點、畫成稍微往前傾的姿勢會更好。

進步很多了 ★★★★☆

第2次：畫出頭部位置和膝蓋位置下降的前傾姿勢。如果鞋子的線條稍微畫深一點，就能呈現出重心下降的穩定感。

左斜前方

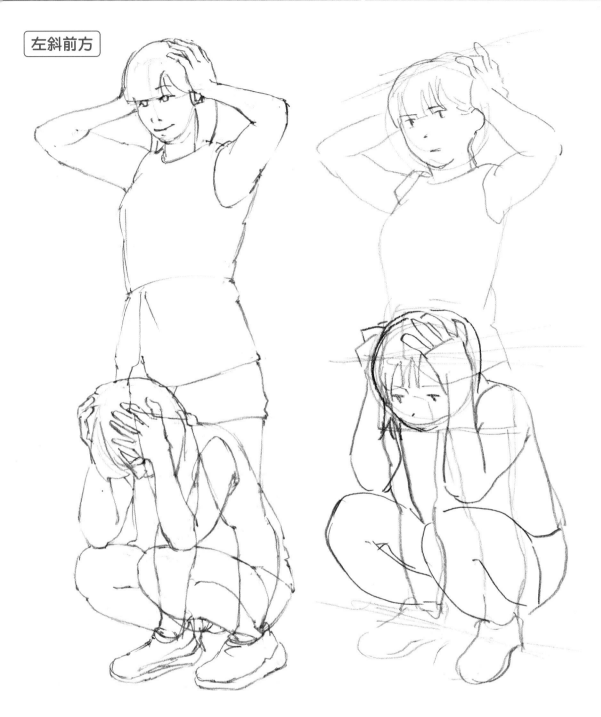

畫得很棒 ★★★★★

蹲下時頭部的位置來到站姿的大腿附近。全身的大小比例和身體的組合方式都正確無誤，可以看出兩個動作的關聯。

再試一次！ ★★☆☆☆

身體的外形畫得很好，但是蹲姿比站姿顯得更大，假使讓蹲姿的人物站起來，身高應該會比原本的站姿更高。由於這個姿勢很難只靠感覺來捕捉比例，建議重新觀察合成照片，確認全身的大小比例後再畫。

右直拳

右斜前方

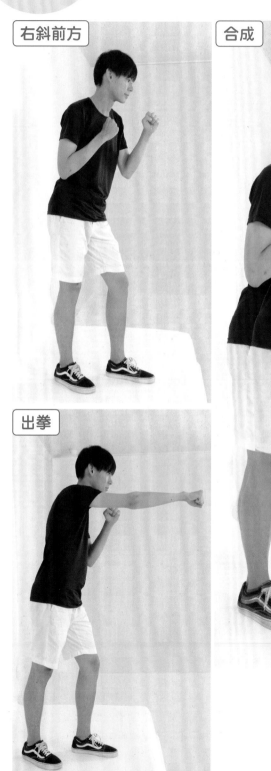

出拳

合成

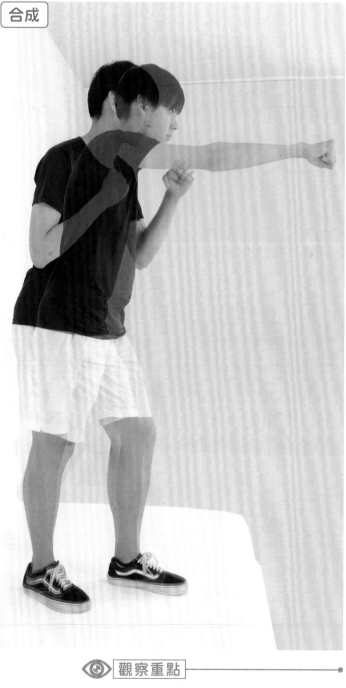

👁 **觀察重點**

打出右直拳的姿勢,一開始是先擺出右半身往後拉的
前傾姿勢,下一個動作則是右肩和右手往前推、擊出
右直拳。另外也要注意到鞋子的位置幾乎不會移動。

左斜前方

合成

出拳

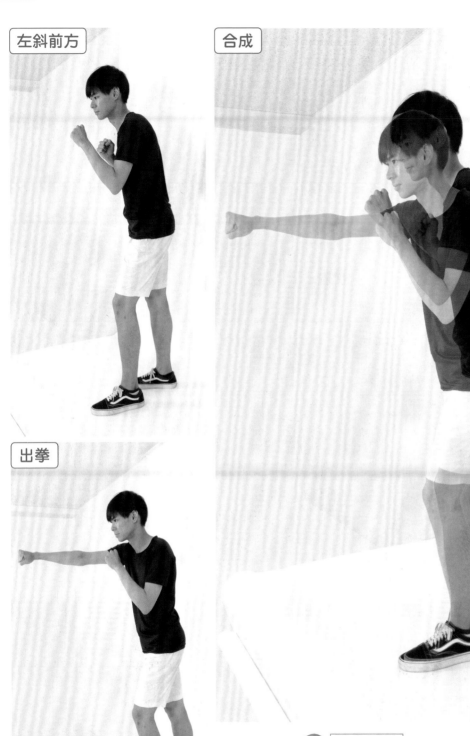

◉ 觀察重點

從左斜前方的角度看，雖然一開始看不見右肩，但下
一個動作擊出右直拳時，右肩會往前推，就能看見
了。頭、肩、手臂、腰、膝蓋會往斜前方凸出，但鞋
子的位置仍留在原位，幾乎沒有移動。

 擺架勢

 出拳

在最初的5分鐘畫出擺著拳擊架勢的姿勢，接下來的3分鐘則畫出擊出右直拳的動作。

右斜前方

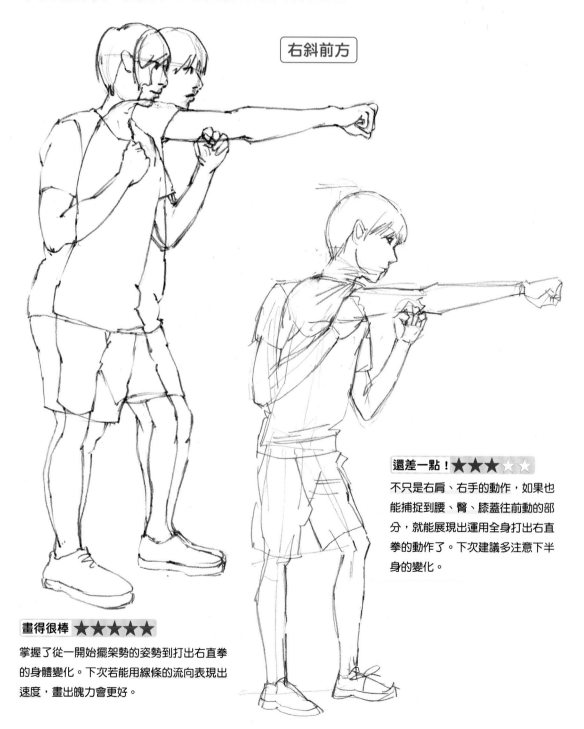

還差一點！★★★☆☆

不只是右肩、右手的動作，如果也能捕捉到腰、臀、膝蓋往前動的部分，就能展現出運用全身打出右直拳的動作了。下次建議多注意下半身的變化。

畫得很棒 ★★★★★

掌握了從一開始擺架勢的姿勢到打出右直拳的身體變化。下次若能用線條的流向表現出速度，畫出魄力會更好。

左斜前方　第1次　第2次

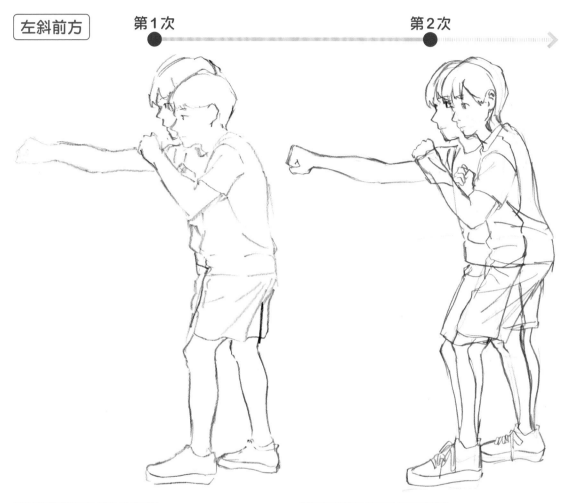

再試一次！★★☆☆☆

第1次：**擊出右手後，頭部的位置會下降，但這張圖畫成上升，顯得很不自然。**

進步很多了 ★★★★☆

第2次：雖然頭部下降了，但眼鼻的大小與原本的不同，使得臉部大小顯得不一樣。建議下次要多注意臉部的大小。

從正面的角度畫打出右直拳的動作，難度非常高。建議透過合成照片確認動作、比對自己畫的圖，認識人體的哪些部位會出現哪些變化。擺好架勢時，右半身會往後拉，但接著右半身會往前推並擊出右直拳，所以**右腰會往前方轉、朝向正面**，頭部位置也會轉向正面。要將觀察的焦點放在這些變化重點上再作畫。

握拳勝利姿勢

正面

合成

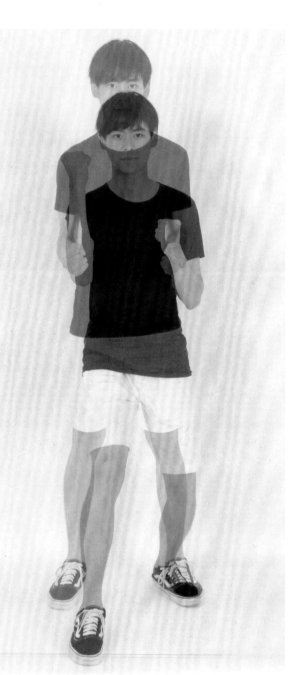

勝利手勢

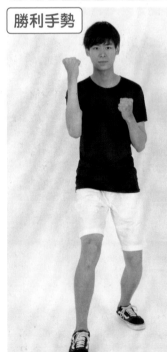

👁 觀察重點

要找出右腳從站立姿勢往前跨出一大步、做出勝利姿勢的動作變化。正面的角度可以看出頭、肩、腰的位置大幅下降,右腳往畫面前方踏出。

左斜前方

合成

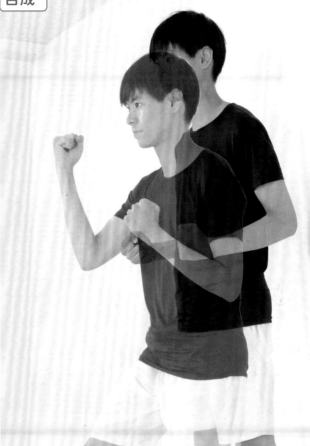

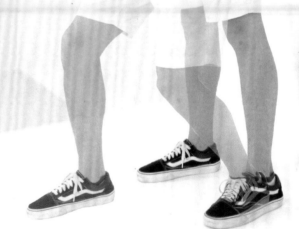

勝利姿勢

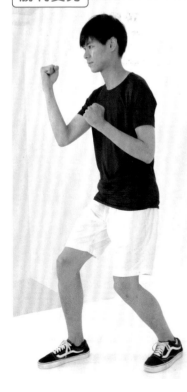

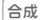 觀察重點

從左斜前方的角度看，頭、肩、腰的位置會以相同的角度移向斜下方。要捕捉往前踏出一步的右腳和左腳之間的距離，表現出動作的變化幅度。

在最初的5分鐘畫出擺好架勢的站立姿勢，接下來的3分鐘則畫出右腳踏出一大步、擺出勝利姿勢的動作。

正面　　　　第1次　　　　　　　　　　　　　　第2次

再試一次！★★☆☆☆

第1次：勝利姿勢會往前一步且頭部下降。這張圖沒有辨識出從原本的姿勢到下一個姿勢的變化，建議仔細觀察人體如何活動再作畫。

進步很多了 ★★★★☆

第2次：這次確實仔細觀察了動作以後再畫，動作變得比較清楚了。勝利姿勢的線條畫得比擺架勢的姿勢要深，表現出強而有力的感覺。

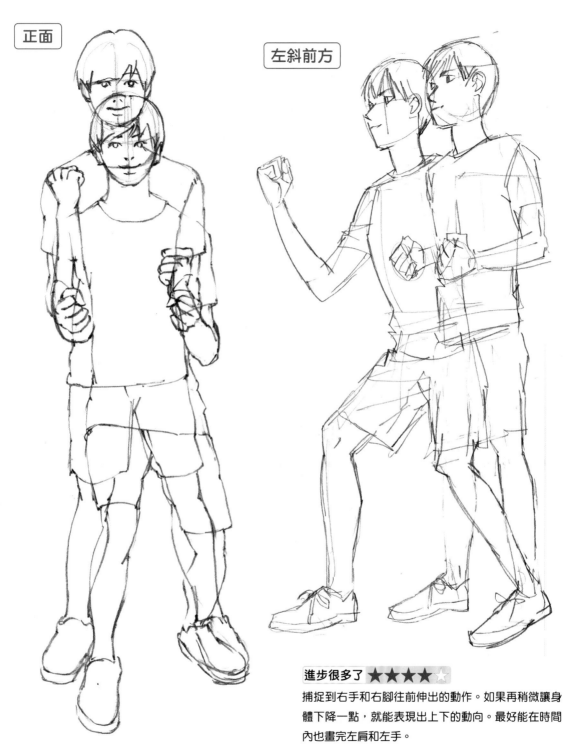

正面

左斜前方

進步很多了 ★★★★☆

捕捉到右手和右腳往前伸出的動作。如果再稍微讓身體下降一點，就能表現出上下的動向。最好能在時間內也畫完左肩和左手。

畫得很棒 ★★★★★

生動地捕捉到全身大幅下降、右腳踏出一大步並擺出勝利姿勢的動作。重點放在擺出勝利手勢的右手來到站姿的右肩位置。

更新

計分後更新自己的最佳實力

確認成果、持續進步

　　當你完成第1次的20日訓練後，應該累積了很多畫好的速寫作品吧，記得把這第1次的速寫作品全部都收進檔案夾裡。

　　接著要來介紹在第2次以後的練習中提升成果的方法。首先填寫P.8～11的「自我評量表」，「評價」自己的畫作，認識自己「現在」的畫技水準。發現自己現有的問題和應當改善的地方，寫在作品背面，以免忘記。開始第2次以前，要回顧第1次的作品，練習的過程中時時留意需要檢查的重點。第2次也要填寫「自我評量表」、在作品背面寫下備忘錄，接著比對第1次和第2次的作品，選出畫得最好的一幅收進檔案夾。這項作業在第3次以後也要重複進行，不斷更新自己最佳實力的畫作。

　　速寫沒有終點，要以這種方式隨時更新自己的最佳實力，努力提升畫技。作畫能力並非一朝一夕可以養成，只要不斷回顧以前的作品，在練習時注意檢查、改善，必定能夠一點一滴慢慢進步。這樣累積下來，一年後肯定會養成強大的實力。

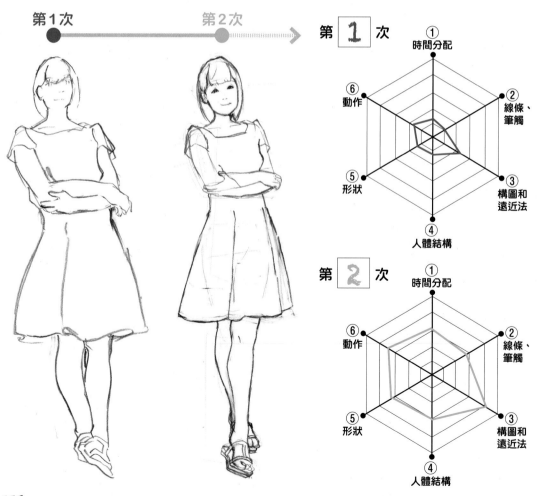

※計分範例中的紅色是第1次，藍色是第2次。

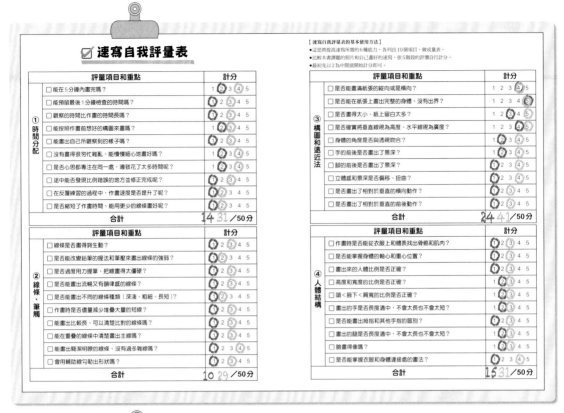

☑ **速寫自我評量表**

【速寫自我評量表的基本使用方法】
- 這是將提高速寫所需的6種能力，各列出10個項目、做成量表。
- 比較本書課題的照片和自己畫好的速寫，依5階段的評價自行計分。
- 最初先以2為中間值開始計分即可。

評量項目和重點	計分
① 時間分配	
□ 能在5分鐘內畫完嗎？	1 ② 3 ④ 5
□ 能預留最後1分鐘檢查的時間嗎？	① 2 3 4 5
□ 觀察的時間比作畫的時間長嗎？	① 2 3 4 5
□ 能按照作畫前想好的構圖來畫嗎？	① 2 3 4 5
□ 能畫出自己所觀察到的樣子嗎？	① 2 3 4 5
□ 沒有畫得很匆忙雜亂，能慢慢細心地畫好嗎？	1 ② 3 ④ 5
□ 是否心思都專注在同一處，導致花了太多時間呢？	1 ② 3 ④ 5
□ 途中能否發現比例錯誤的地方並修正完成呢？	① 2 3 4 5
□ 在反覆練習的過程中，作畫速度是否提升了呢？	① 2 3 4 5
□ 是否縮短了作畫時間、能用更少的線條畫好呢？	① 2 3 4 5
合計	14 31 /50分

評量項目和重點	計分
② 線條、筆觸	
□ 線條是否畫得夠生動？	① 2 3 4 5
□ 是否能改變鉛筆的握法和筆壓來畫出線條的強弱？	① 2 3 4 5
□ 是否過度用力握筆、把線畫得太僵硬？	① 2 3 4 5
□ 是否能畫出流暢又有韻律感的線條？	① 2 3 4 5
□ 是否能畫出不同的線條種類（深淺、粗細、長短）？	① 2 3 4 5
□ 作畫時是否儘量減少堆疊大量的短線？	① 2 3 4 5
□ 能畫出比較長、可以清楚比對的線條嗎？	① 2 3 4 5
□ 能在重疊的線條中清楚畫出主線嗎？	① 2 3 4 5
□ 能畫出簡潔明瞭的線條、沒有過多雜線嗎？	① 2 3 4 5
□ 會用輔助線勾勒出形狀嗎？	① 2 3 4 5
合計	10 29 /50分

評量項目和重點	計分
③ 構圖和遠近法	
□ 是否能畫滿紙張的縱向或是橫向？	1 2 3 ④ 5
□ 是否能在紙張上畫出完整的身體、沒有出界？	1 2 3 4 ⑤
□ 是否畫得太小、紙上留白太多？	1 2 3 ④ 5
□ 是否確實將垂直線視為高度、水平線視為廣度？	① 2 3 4 5
□ 身體的角度是否與透視吻合？	① 2 3 4 5
□ 手的前後是否畫出了景深？	① 2 3 4 5
□ 腳的前後是否畫出了景深？	① 2 3 4 5
□ 立體感和景深是否偏移、扭曲？	① 2 3 4 5
□ 是否畫出了相對於垂直的橫向動作？	① 2 3 4 5
□ 是否畫出了相對於垂直的前後動作？	① 2 3 4 5
合計	24 41 /50分

評量項目和重點	計分
④ 人體結構	
□ 作畫時是否能從衣服上和體表找出骨骼和肌肉？	① 2 3 4 5
□ 是否能掌握身體的軸心和重心位置？	① 2 3 4 5
□ 畫出來的人體比例是否正確？	① 2 3 4 5
□ 高度和寬度的比例是否正確？	① 2 3 4 5
□ 頭＜腋下＜肩寬的比例是否正確？	① 2 3 4 5
□ 畫出的手是否長度適中、不會太長也不會太短？	① 2 3 4 5
□ 是否能畫出拇指和其他手指的區別？	① 2 3 4 5
□ 畫出的腿是否長度適中、不會太長也不會太短？	① 2 3 4 5
□ 臉畫得像嗎？	① 2 3 4 5
□ 是否能掌握衣服和身體連接處的畫法？	① 2 3 4 5
合計	15 31 /50分

- 速寫原本的目的是掌握和表現出⑤形狀和⑥動作，但如果一開始就講求⑤⑥，前幾項就會變得數行字事，所以建議最先專注於①②③④比較好。
- 這些評量的重點主要是提醒自己應該注意哪些方面。平常就要注意這些觀點，反覆練習，漸漸培育出綜合實力。

評量項目和重點	計分
⑤ 形狀	
□ 是否能從畫好的輪廓看出人物剪影？	① 2 3 4 5
□ 可以從剪影中看出人體前後的差別嗎？	① 2 3 4 5
□ 能夠區分出肩、胸、腰的形狀嗎？	① 2 3 4 5
□ 形狀是否確實畫出了大小、粗細、長短的比例？	1 ② 3 4 5
□ 是否畫出了膨脹、凹陷、尖銳等形狀的差異？	1 ② 3 4 5
□ 是否畫出了厚度和重量等分量感？	① 2 3 4 5
□ 各部位封閉的輪廓線是否畫出了該部位的分量感？	① 2 3 4 5
□ 捕捉整體的形狀後，是否能畫出各部位的形狀？	① 2 3 4 5
□ 作畫時是否能避免過度觀察局部、導致整體形狀失衡？	① 2 3 4 5
□ 能清楚掌握身體和背景的界線嗎？	① 2 3 4 5
合計	14 32 /50分

評量項目和重點	計分
⑥ 動作	
□ 是否畫出了動態的感覺、而非一幅靜畫？	① 2 3 4 5
□ 是否一眼就能看懂人物的動作？	1 ② 3 4 5
□ 能看出姿勢是前傾還是後傾嗎？	1 ② 3 4 5
□ 能看出臉朝向哪一邊嗎？	1 ② 3 4 5
□ 能看出左右腳分別朝向哪一邊嗎？	1 ② 3 4 5
□ 能看出手的位置和左右肩位置的關係嗎？	① 2 3 4 5
□ 能看出身體的屈伸和手腳的屈伸嗎？	① 2 3 4 5
□ 能掌握身體扭轉的方式嗎？	① 2 3 4 5
□ 能看出身體的伸縮嗎？	① 2 3 4 5
□ 能掌握連續動作的關聯嗎？	1 ② 3 4 5
合計	17 36 /50分

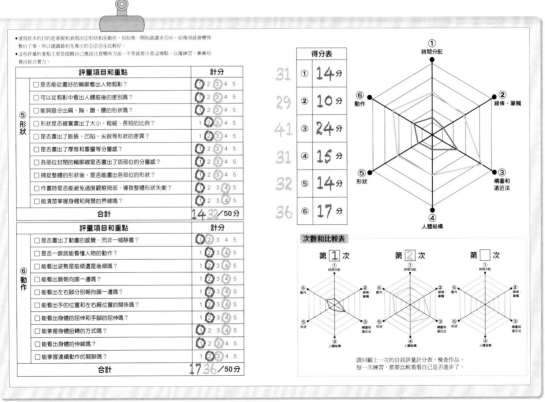

得分表

31	①	14 分
29	②	10 分
41	③	24 分
31	④	15 分
32	⑤	14 分
36	⑥	17 分

次數和比較表

第 1 次　　第 2 次　　第 □ 次

請回顧上一次的自我評量計分表，檢查作品。
每一次練習，都要比較看看自己是否進步了。

習慣

養成速寫的習慣

沒有模特兒時該怎麼辦？

除了本書的訓練以外，希望大家平常也能養成速寫的習慣，不過這樣就會衍生出找不到模特兒的問題。雖然可以的話最好還是要有模特兒，但實際上卻沒那麼容易聘請模特兒。在學校的課堂上，通常都是由學生輪流上台擔任模特兒，大家互相畫對方；同時也會練習不要總是採取相同的角度，學著移動位置、改變角度作畫。

那麼，在家想要一個人練習時該怎麼辦呢？如果是拜託朋友、熟人、家人當模特兒，一兩次或許還可行，但每天恐怕就不可能了吧。沒有模特兒的時候，改用照片也可以，用定格的影像也可以，什麼都可以，總之找到什麼就畫什麼。碼表同樣設定為5分鐘，試著在5分鐘內畫完吧。

有些繪畫老師會告誡學生「不要看著照片畫」，但這並非絕對不能做的禁忌。如果有能力找出照片的缺點並補足的話，沒有其他比照片更方便的素材了。為了培養這個能力，必定需要累積實際觀察、作畫的經驗。累積越多實際經驗，自然就會養成修正的能力。舉例來說，照片可以幫助我們輕易捕捉到人物的剪影，但是卻不易捕捉到動作和空間。相機是用單眼鏡頭拍攝一瞬間的平面靜止畫面，但人類是用雙眼看著立體的人物、捕捉動態。看著照片作畫時，也要補足用肉眼實際觀察得到的寫實動作和景深、表現在作品上。

本書設想了在身邊沒有模特兒的環境下、同樣能夠練習速寫的狀況，在書中刊登了實際的模特兒照片，並記載觀察模特兒的注意事項。

觀察現實中的模特兒來作畫，與看著照片作畫，兩者實際上有很大的差別。當然，參考照片作畫也有其優點，不過面對實際在場的模特兒畫出作品，收穫還是要大上許多，培養出的能力差距也很大。但是，如果能夠正確理解並特意彌補這個差距的話，依然有可能縮小差距的幅度。

彌補畫圖的環境

我希望大家都能夠自力彌補畫圖的環境。可以參加坊間的速寫會，或是養成在行人較多的街角作畫的習慣，嘗試各種方法，成品肯定會漸漸變得比起單純參考照片作畫要更加生動。曾經有學生趁著搭電車時，在車廂角落用筆記本畫遠處的乘客，並把這些速寫當成作品集繳交，我還記得那份作品集的內容充實到令我深感佩服。事實上，作畫的題材在街頭巷尾的確俯拾即是。

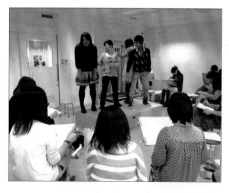

●速寫課堂的情景

在學生的程度達到足以聘請模特兒以前，都是輪流上台當模特兒、練習互相畫對方。輪到自己當模特兒時，就會開始思考應該專注於哪個部位來擺姿勢，這時的思考也能當作作畫時的參考，而且還能體會到作畫的時間和擺姿勢的時間差異，令人難以相信兩者同樣都是花5分鐘。

速寫畫得好的人，往往都能擺出更好的姿勢。時間的分配方式、熟悉作畫順序的方式、作畫的注意力應該放在哪裡，這些經過反覆練習之後，就會達到可以請模特兒的程度了。

可以獨自進行的速寫練習法

手永遠都是最貼身的模特兒，適合當作一個人獨自練習速寫的素材。手具備出色的功能、豐富的變化幅度、多樣化的姿態，不僅充分具備練習必備的元素，也能藉此學到比例、構圖、量感、質感、遠近感。可以朝各種方向做出手勢，從手腕到指尖、從手肘到指頭，陸續變換手勢來作畫。剛開始不用劃分時間，先在半小時內畫出好幾張圖。等到越畫越熟悉以後，再每天劃分10分鐘、5分鐘、3分鐘的時間，各畫出5張圖，只要這樣畫下去，一年就能培養出相當堅強的實力了。

這個速寫練習的目標是感受人體比例、理解人體功能、掌握空間，涵蓋的範圍非常廣。以前藝術大學建築科系的入學考試，就曾經考過手部的素描，可以說手是測試實力的最佳題材。實際上，這個練習又能依照時間長短、手腕和手肘等各個部位、鏡像、畫慣用手等等，分成各種主題，怎麼畫都不會膩。各位不妨運用本書建議的練習法，從B4影印紙和6B鉛筆開始簡單畫看看吧！剛起步時，慢慢來也沒關係，踏實地挑戰就好，久而久之就會畫得越來越快了。

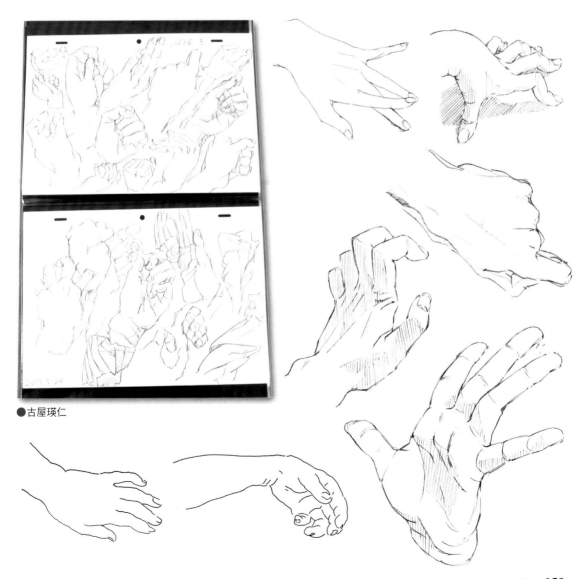

●古屋瑛仁

● 製作作品集

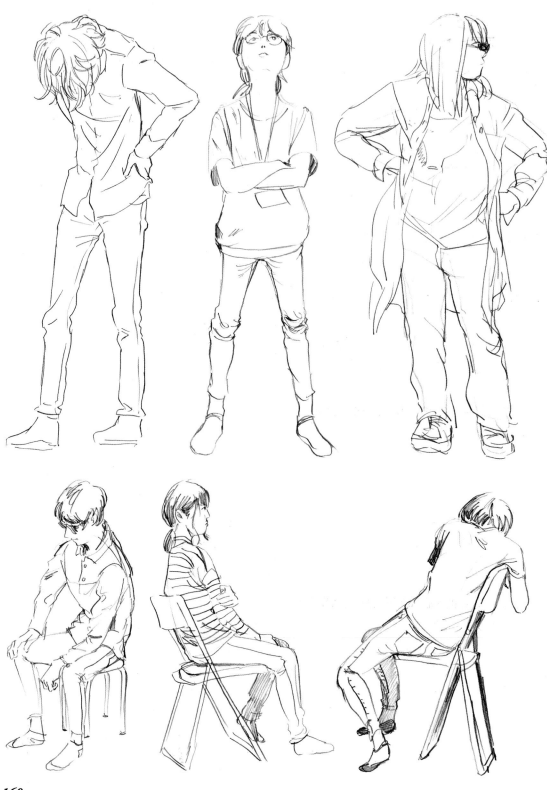

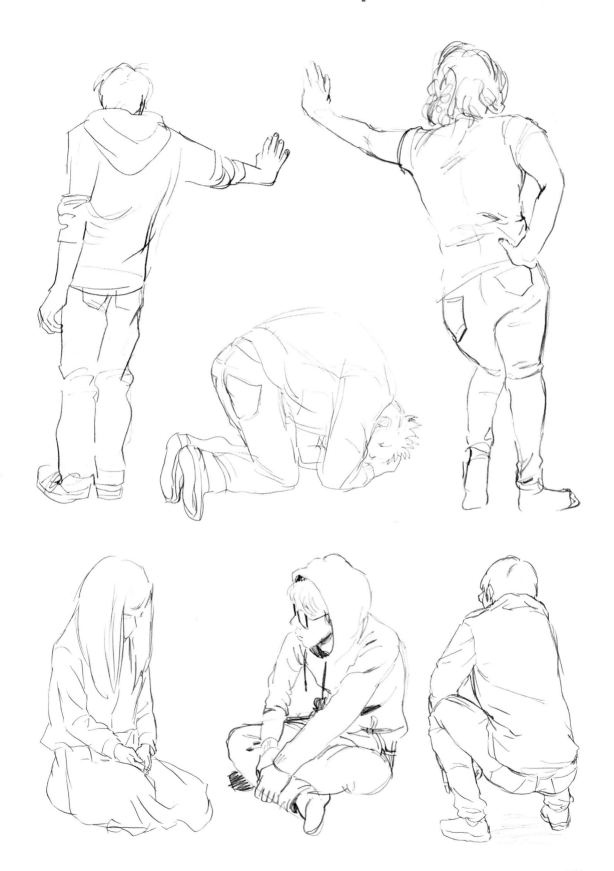

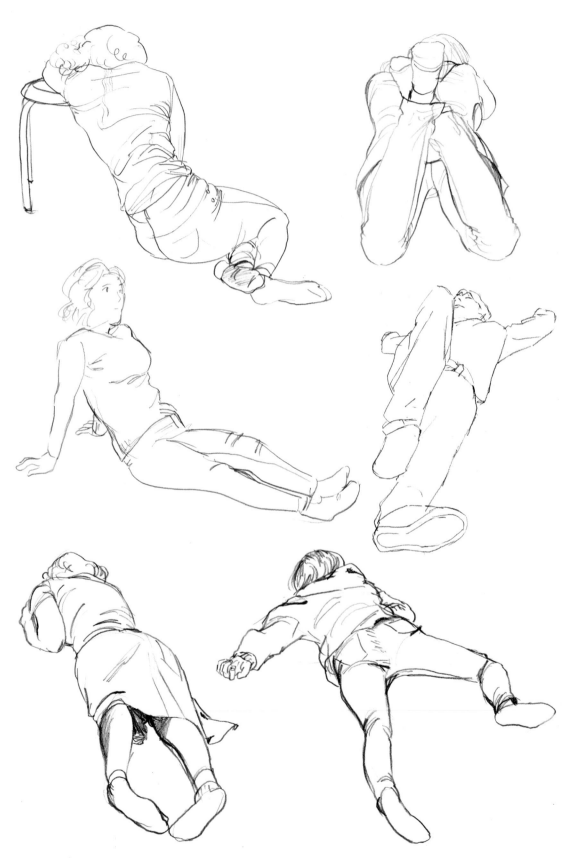

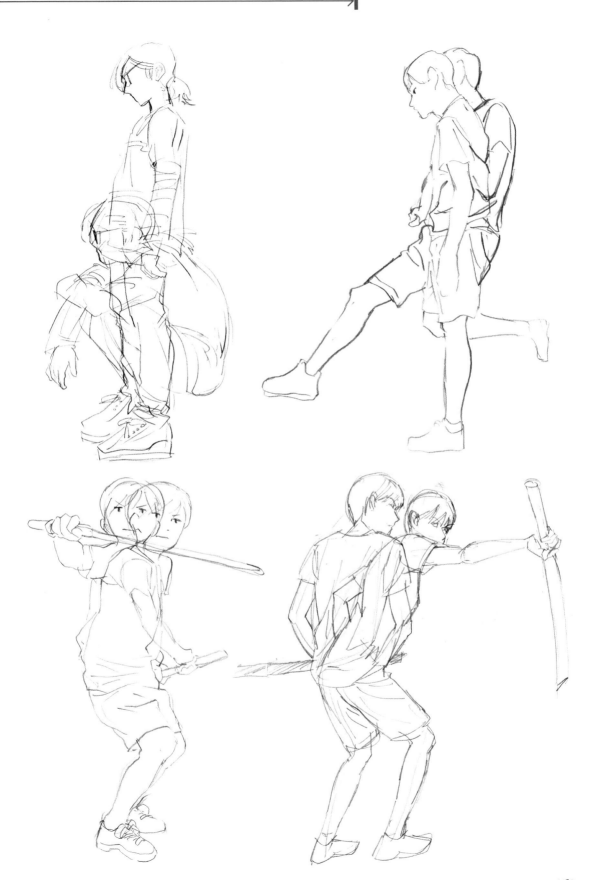

成果

製作作品集

將最終成果整理成冊展現出來

建議從大量累積的速寫作品中，收集自己畫得特別好、充分展現自己個性的作品，製作成作品集。

公司徵才經常會以速寫作品集作為評估是否錄取的關鍵。例如有個人在2017年度求職、獲得3DCG相關的職位，錄取他的公司在面試時並不只是講求3DCG的電腦技能，也經常提及素描的話題，彷彿在話中暗示「你應該也有手繪的基礎吧」。另外，某家企業在徵才說明會上，還公開聲明書面審查資料除了素描作品以外，也必須繳交速寫作品，因為「素描只要肯花時間就能畫得好，但速寫必須短時間內快速畫成，能夠清楚表現出應徵者的畫功水準」。

速寫會直接表現出作畫者的個性，就像一面可以輕易反映自我內在的鏡子。畫出來的東西若是架勢十足、格局宏大，就代表你的個性格局也很宏大。作品集就是大幅展現作風與性格魅力的代言人。

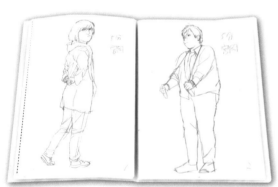

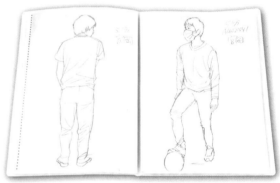

●宮岡結

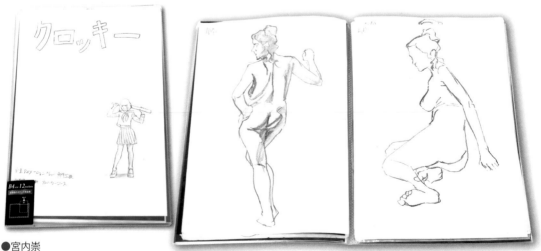

●宮內崇

●古屋瑛仁

Illust Gallery

●宮内崇

●Pheng Yi Lin

●宮岡結

後記

筆者我在專科學校教授素描長達43年，帶過的班級橫跨動畫、漫畫、插畫、角色設計、平面設計等多種領域，許多校友都成為動畫師、漫畫家、插畫家、角色設計師、平面設計師、藝術家，在業界十分活躍。

教學生畫畫也是一段不停摸索和苦惱的過程。我也學到環境、教授的內容、教學方法、對待學生的方法等等，都會改變學生的幹勁。長久以來我也反覆檢討該如何盡可能將內容濃縮、簡化，好讓學生能夠簡單學會。實際的速寫課是以90分鐘為單位，安排一年的教學計畫。教學方針是淺顯易懂、激發學生興趣，為了避免不斷重複的時間長度令學生感到枯燥無味，我也越來越重視單元的區分、設法讓學生理解學習的目的。

但是，並非所有人都能到學校學畫畫。我思考著該怎麼做才能讓大家即使不去學校，也能獨力不斷練習速寫、培養基礎能力，而我以此為動機所製作的教材，就是這本《20天掌握人體速寫速成班》。本書的前提是鍛鍊能提升速寫基礎的「6種能力」，不過也暗示著只要持續進步，就必須再額外加上第7種以後的「情感」、「個性」等各種新能力。如果本書能夠在大家學習速寫時提供一些啟發，那就是我的榮幸。比起嘗試所有方法，最重要的還是先從自己能做到的部分開始慢慢嘗試，再逐漸拓展下去。

不論各位讀者接下來想要學什麼，速寫都會成為你們將來活躍於繪畫領域的基礎。希望各位能夠花一年的時間持續這項訓練，等到一年後，就會明白自己在這一年內造就了多大的差異。透過修練而奠定的謙虛和自信，肯定會塑造出擁有資質的你。

願各位都能持續不懈地心懷熱忱並奮鬥下去。

糸井邦夫

◆速寫範例作者
　原田佳代子
　内田有紀
　古屋瑛仁
　宮岡結
　宮内崇
◆學生速寫範例作者
（在校生、校友範例提供者）
　杉原美恵
　田中杏実
　古屋瑛仁
　Pheng Yilin
　宮内崇
　宮岡結
　美濃部小百合

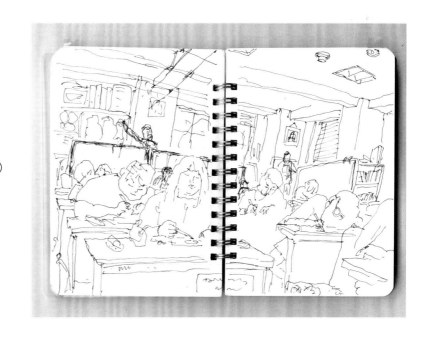

【監修簡介】

糸井邦夫

1948年出生於京都吉田山。武藏野美術大學畢業。

經歷包含千代田工科藝術專科學校專任教師，在許多科系教授素描，任教期間不斷發表繪畫作品。目前仍在專科學校與文化中心任教，同時也擔任「鉛筆俱樂部速寫會」負責人，不僅籌備了現代童畫會等多項企畫外，亦持續發表作品。

現　況：現代童畫會常任理事、日本美術家聯盟會員

出版品：尾崎放哉の詩木版画集／日本の画家1～3巻（監修）
　　　　絵師で彩る世界の名画（監修）／糸井邦夫情景画集等

◆協力─────────────

東京アニメーションカレッジ専門学校

◆製作STAFF ─────────────

編輯、內文設計：小林佳代子（美と医の杜）

封面設計：萩原　睦（志岐デザイン事務所）

攝影：清野泰弘

模特兒：畑顕矢・綾瀬羽乃

模特兒協力：株式会社ヒンクス

編輯統籌：森　基子（廣済堂出版）

5FUNKAN DE JINBUTSU WO TORAERU ! CROQUIS HATSUKAKAN SOKUSHUUCHOU

Copyright © 2018 Kunio Itoi

All rights reserved

Originally published in Japan by Kosaido Publishing Co., Ltd.,

Chinese (in traditional character only) translation rights arranged with

Kosaido Publishing Co., Ltd., through CREEK & RIVER Co., Ltd.

20天掌握人體速寫速成班

出　　　版／楓書坊文化出版社

地　　　址／新北市板橋區信義路163巷3號10樓

郵 政 劃 撥／19907596　楓書坊文化出版社

網　　　址／www.maplebook.com.tw

電　　　話／02-2957-6096

傳　　　真／02-2957-6435

監　　　修／糸井邦夫

翻　　　譯／陳聖怡

責 任 編 輯／江婉瑄

內 文 排 版／楊亞容

校　　　對／邱鈺萱

港 澳 經 銷／泛華發行代理有限公司

定　　　價／380元

出 版 日 期／2022年4月

國家圖書館出版品預行編目資料

20天掌握人體速寫速成班 / 糸井邦夫監修；陳聖怡翻譯. -- 初版. -- 新北市：楓書坊文化出版社, 2022.04　面；　公分

ISBN 978-986-377-763-2（平裝）

1. 素描 2.人物畫 3. 繪畫技法

947.16　　　　　　　　　　111002350